U0011762

京都 古民宅咖啡

43
Kyoto
Old House
Cafes

踏上古都記憶之旅的43家咖啡館

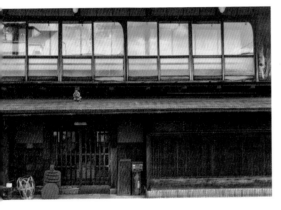

川口葉子

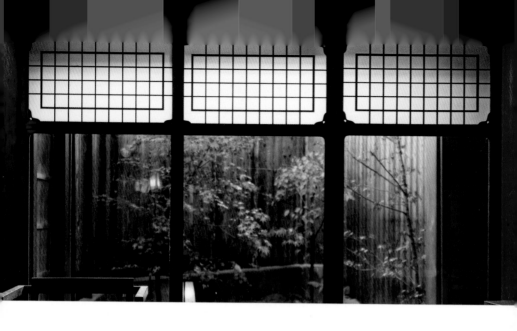

在京都的古民宅咖啡館度過愜意的片刻時光。那樣的景象之所以吸引人，不只是因為饒富風情的氛圍。

在江戶時代中期建立原型的京都町家，洗練的風格樣貌是町眾（大多是都市工商業者。他們結成具有自治性共同體，作為具有集體性的社會成員，成為都市民眾的代表階層）的經濟力與工匠技術力的結晶。越了解町家的構造越能知道在京都這個城市孕育而成的高度生活文化。

例如，坪庭或稱作「通庭」（可穿鞋從入口直達室內的走廊）的土間是為了緩解炎夏酷暑、製造涼風的巧思設計。

此外，基於室內採光及通風而設置的格子窗，豐富的樣式通常是依各戶職業而定。

絲線鋪（糸屋）或和服店等販賣衣料纖維的商家，設置的是上部短採光明亮，使人看清楚絲線顏色的糸屋格子窗。酒鋪（酒屋）則是被酒桶撞到也不易損壞，堅固厚實的酒屋格子窗。炭行（炭屋）的炭屋格子窗縫隙較窄，這麼一來炭粉就不會噴到室外。

而且，格子窗可從室內看到室外，卻不易被外人窺見室內，具備保護隱私與防盜功能，真是太完美了。

所謂的京都古民宅咖啡

根據京都市所制定的《京町家條例》（二〇一七年制定，「京都市京町家的保存與繼承相關條例」），京町家的定義：「在一九五〇年《建築基準法》施行之前建設的木造建築物，具有從傳統構造及都市生活中誕生的型態，或是設計感。」

根據前述，本書將古民宅咖啡館定義為「轉用屋齡五十年以上的建築物翻新的咖啡館」。轉用，也就是為原本以不同目的的建造的古老建築物找出價值，翻新成為咖啡館注入新生命。

未曾遭遇過大地震或大空襲的京都，想必留下不少古老的建築物，但在江戶時代歷經三次大火災，燒毀許多珍貴的神社佛寺與民宅。目前殘存的町家之中，最古老的是一八六四年「元治大火」之後建造，也就是幕末至明治時代的建築。

儘管如此，百年建築的數量依舊勝過東京。有時間的話，請務必造訪書中介紹的古民宅咖啡館或町家咖啡館，若能在一杯咖啡之中感受百年前的風景與現在的風景產生共鳴，誕生出新的生活樂趣，我也會感到很開心。

川口葉子

3

＊本書刊登的內容為二〇二一年四月的資訊。因為可能會有變更，請先瀏覽店家的官網或社群網站進行確認。

＊有些店家的最後點餐時間和關店時間不同。

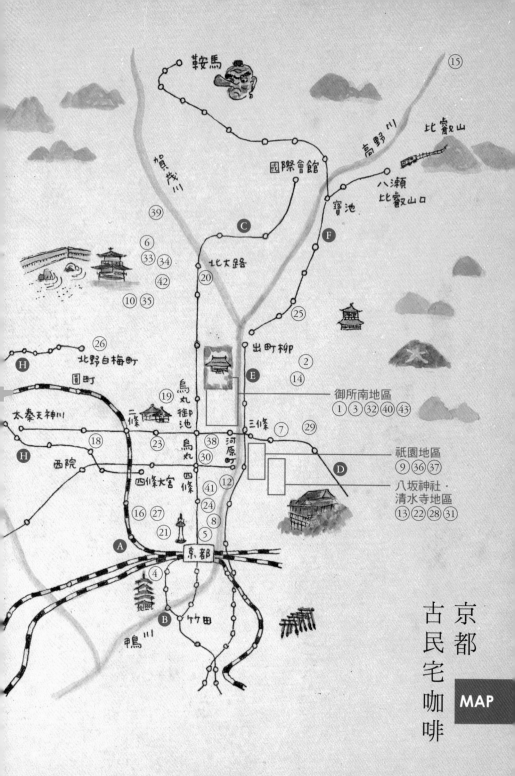

鞍馬

⑮

比叡山

高野川

賀茂川

國際會館

八瀨
比叡山口

寶池

㊴

Ⓒ

Ⓕ

⑥
㉝ ㉞
㊷
⑩ ㉟

北大路

⑳

㉕

出町柳

②

⑭

御所南地區
① ③ ㉜ ㊵ ㊸

㉖

北野白梅町

Ⓗ

圓町

⑲

烏丸御池

Ⓔ

三條

⑦ ㉙

太秦天神川

二條

㉓

烏丸

㊳

河原町

㉚

祇園地區
⑨ ㊱ ㊲

Ⓓ

⑱

Ⓗ

西院

四條大宮

四條

㊸①

⑫

八坂神社・
清水寺地區
⑬ ㉒ ㉘ ㉛

⑯ ㉗

㉔

⑧

㉑

⑤

Ⓐ

京都

④

Ⓑ

ケ田

鴨川

京都
古民宅咖啡

MAP

Ⓐ JR
Ⓑ 近鐵電車
Ⓒ 市營地下鐵 烏丸線
Ⓓ 市營地下鐵 東西線
Ⓔ 京阪電車 （京阪電鐵）
Ⓕ 叡山電車
Ⓖ 阪急電車 （阪急電鐵）
Ⓗ 嵐電 （京福電鐵）

品聞茶香

本章要為各位介紹茶香飄逸的古民宅咖啡館。
如同鑑賞香氣的香道主張的「聽*」（聞く）香，
靜心傾聽茶香與老房子的故事。

1

冬夏

在清閒品茶的時刻
感受百年民宅的氣息

寺町丸太町

* 「聞く」雖有漢字「聞」，但意指傾聽。日本香道以「聽香」為基礎，燃香時看著裊裊煙繚繞升騰，透過
　靜觀的過程參悟人生，就像與香氣對話。

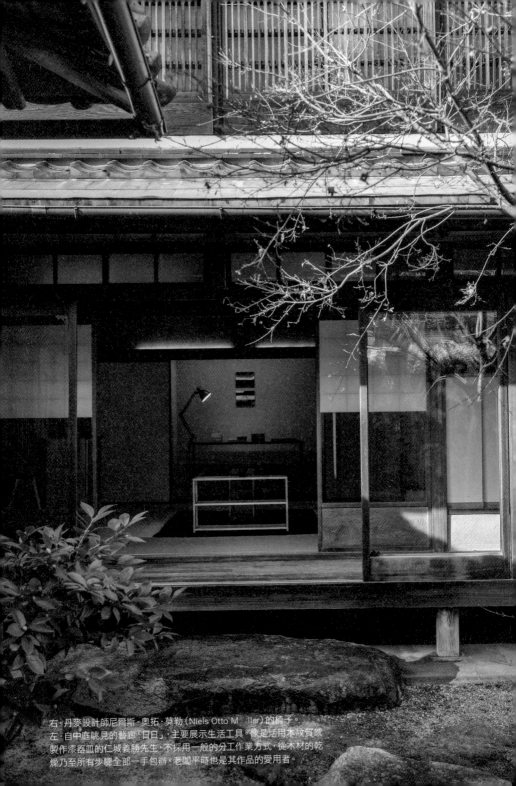

右·丹麥設計師尼爾斯·奧拓·莫勒（Niels Otto Møller）的椅子。
左·自中庭眺見的藝廊「日日」，主要展示生活工具，像是活用木紋質感
製作漆器皿的仁城義勝先生，不採用一般的分工作業方式，從木材的乾
燥乃至所有步驟全部一手包辦，老闆平時也是其作品的愛用者。

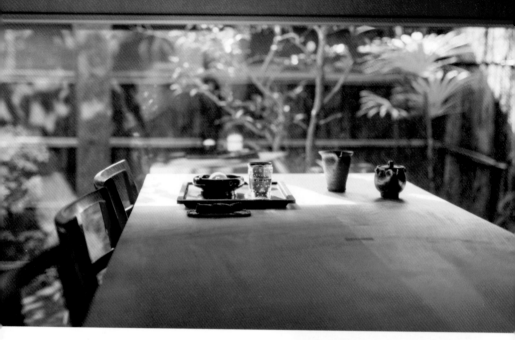

配合獨家特調的茶葉，享用生果子（含水量三十％
以上的和菓子）或冬天從老闆埃爾默先生的家鄉德
國寄來的堅果蛋糕、有機巧克力等點心。從事食品
指導工作的老闆娘奧村小姐很重視從飲食延伸出來
的交流。冬夏使用的食材皆來自信任的生產者。

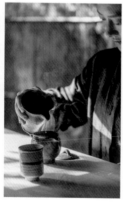

室內變化豐富的陰影是傳統日式房屋的一大魅力。從玄關拉門照進來的陽光，隨著時間經過，在牆上或地板上移動。

在京都旅行時，有時會突然意識到結界的存在。神聖與世俗、晴與褻（ハレとケ，非日常與日常），雖不至於到拒接生客的程度，仍有許多店家設下只接受熟客介紹的結界。

冬日早晨，站在「冬夏」的大門前，感受到小小的結界。通過被木板高牆和倚牆蒼松守護的大門，出現在眼前的是屋齡百年的日式民房，這裡曾是日本畫家西村五雲的故居。

就這樣輕率地走進去沒關係嗎？一塵不染的玄關流露的氣息令人有些卻步，推開拉門後，工作人員微笑迎接，頓時感受到溫暖的氣氛。

這兒是食物指導奧村文繪小姐與德國丈夫埃爾默‧韋恩邁耶（Elmar Weinmayer）

共同經營的藝廊兼茶館。當初整修時，他們很重視傳承這棟老屋的歷史與設計巧思，只進行局部的加工。

過去在京都，各城鎮都住著建具工匠或園藝師，他們就像家庭醫師般守護著各城鎮的住宅與庭院，奧村夫婦也透過整修房子親身感受到附近的工匠和專賣店是多麼可靠。

脫下鞋子，在玄關左側的一間房內享用茶和點心。寬大的七葉樹長吧檯搭配北歐設計的椅子。水壺口冒出白煙，壺裡裝著當天汲取的下御靈神社井水。

第一泡和第二泡由工作人員服務，將熱水注入無把的茶壺後，茶葉緩緩地舒展開來。工作人員挺直身子，雙手包覆茶壺，專注盯視悶蒸的時刻。

看著眼前一連串祥和的舉動，這才發現自己置身於不同以往的時間之中。泡茶者心無雜念的專注力就像緩緩漾開的波紋在空氣中擴散，使我也跟著深呼吸，內心感到平靜。

工作人員微笑著說：「這

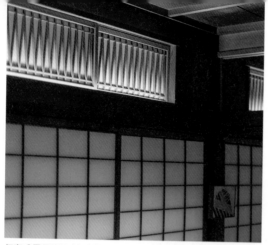

氣窗或雪見障子（上半部是紙窗，下半部是玻璃，因為可在房內欣賞雪景而得此名）、拉門等建具都是原屋既有之物。

種時刻，我們稱為『以茶靜心』。」

茶葉是奧村小姐向滋賀縣朝宮地區認識的無農藥栽培農園等處採購而來。朝宮地區是平安時代（七九四年～一一八五年）最澄大師（日本天台宗開創者）從唐朝帶回茶籽播種的日本茶發源地。無論是茶館或藝廊都選用與日本生活根源相通之物，以及扎根日本風土或傳統文化的日用器具創作者的作品，向大眾傳達其魅力。

許多客人在這些物品的包圍下等待了約莫一小時後，心情自然而然變得平穩。至於理由為何，奧村小姐說出了令人難忘的妙答：

「我想是因為，這裡的每樣東西雖然都是透過人手創作而成，卻也是存在於大自然的材料。好比這個茶筒是

用樹幹做的，器皿是用泥土做的。當我們感受到浩瀚的時間就會覺得安心。每天慌張忙碌處理一堆瑣事，但悠然浩瀚的時間其實近在咫尺。」

歷經百年歲月的老屋，以生長數十年的樹木做成的建具，它們用寬廣平靜的氣息溫柔地包圍你我。

為了保持房子和庭院的美觀，每天必須勤加打掃。

「感覺這房子在說，請好好保養我。」

家是有生命之物，人在持續保養老屋的過程中，與家深入交心。

● menu（含稅）

sencha_asatsuyu（煎茶朝露）2020　1900日圓
sencha_saemidori（煎茶冴綠）2020　2000日圓
kamairi_zairai（釜炒茶在來）2019　1900日圓

※附季節朝生果子或巧克力，菜單會依季節而調整。

● 冬夏

京都市上京區信富町298
075-254-7533
11:00～18:00（最後點餐17:30）
週二公休
京阪電車「神宮丸太町」站下車，徒步10分鐘。

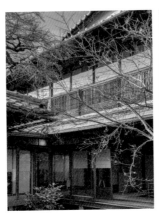 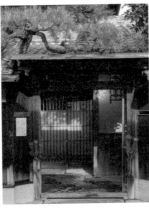

茶館名稱取自《莊子·德充符》的「冬夏青青」，意指松樹等常綠植物無論四季皆蒼綠茂盛，比喻人的節操終生不變的信念。二樓是奧村小姐的事務所「foodelco」。

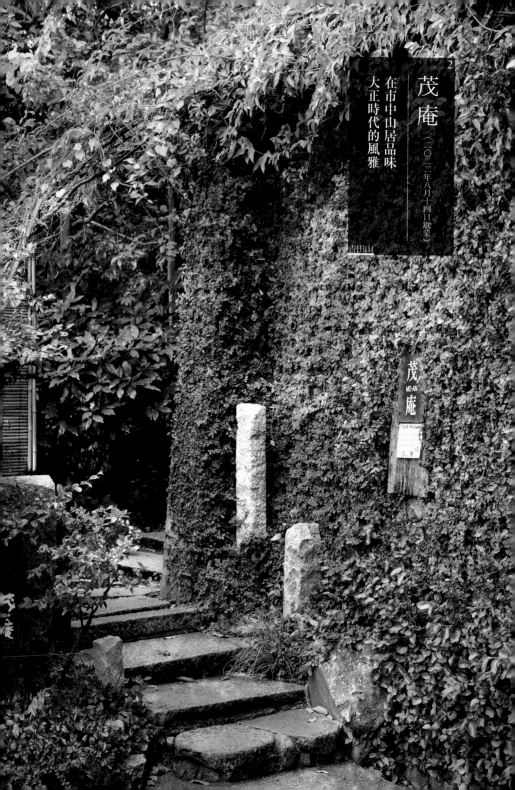

茂庵

（二〇一二年八月十四日歇業）

在市中山居品味
大正時代的風雅

吉田山

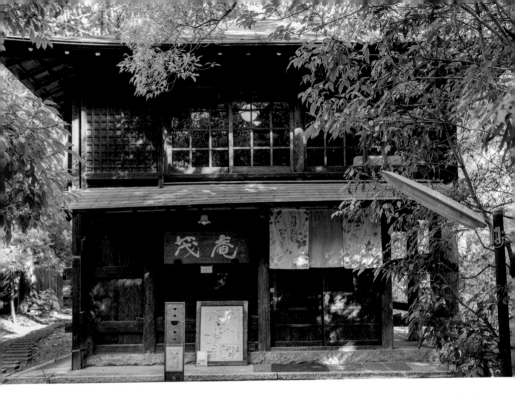

將企業家谷川茂次郎在大正時代（一九一二～一九二六）建造的廣闊茶苑之中的「食堂棟」改造而成的咖啡館。這棟建築物是京都市的登記有形文化財，被評為「趣味性高兼具優秀設計感的建築物」。春秋兩季總是很快客滿，下雨天時客人會少一些。請教店長推薦在哪個季節造訪，她說：「到了梅雨季，有些日子外頭的綠色植物比室內看起來更明亮。」希望某天有機會體驗被綠意日光包圍的茂庵。

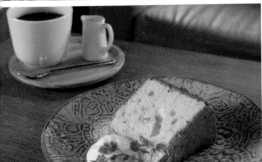

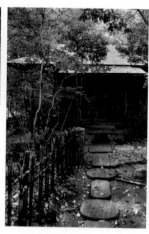

以山頂的茂庵為目標的散步路線有好幾種，當中最推薦的是從神樂岡通爬上石階的路線。眺望分散在林中的幽靜茶室，欣賞四季的美景。

咖啡館「茂庵」就位在京都大學東側的吉田山頂。

沿著和緩階梯步道從山腳走向山頂。秋日早晨，踏上第一階時已經進入茂庵風雅的文化圈。

常綠植物之間夾雜紅葉，半山腰上排列井然有序的銅瓦屋頂民宅。那是茂庵前屋主谷川茂次郎在大正時代（一九一二年～一九二六年）末期蓋的高級住宅群，據說京都大學的教師及知識分子曾經入住。

踏上最後的石階，穿過綠色拱廊，頓時置身於充斥鳥啼聲與樹葉窸窣摩擦聲的樹林內。心中暗想這裡真的是京都市內嗎？橡實從頭上落下，接連滾至腳邊。

再次想起茶道所說的「市中山居（鬧中取靜）」。藏身喧鬧都市中，宛如深山草

庵的茶室——茂庵正是如此。

高尚的社寺建築元素與大膽玩心產生的設計構成的建築。

「天花板、地板和窗戶都保持大正時代的原貌。專家說傳統的和風建築結合當時嶄新的西式建築應該是木工發揮技術嘗試建造而成。」店長高橋幸世這麼說道。

四面皆有窗，每扇窗看到的景色各異奇趣，想必以前受邀參加茶會的人也在這裡欣賞到絕美景致。

企業家谷川茂次郎也是茶道造詣深厚的風雅人士，他在吉田山中建造了八棟茶室與食堂棟，舉辦茶會招待賓客。戰後關閉了數十年，茶室也只剩下兩棟，但現屋主茂次郎之孫希望維持這些珍貴的建築物，於是整修了食

為了妥善維護，翻修成咖啡館加以活用，一樓是廚房和等候區，二樓是咖啡館。檜木天花板和地板使人聯想到山中小屋。

堂棟，二〇〇一年以咖啡館之姿重新與世人見面，店名茂庵正是茂次郎的雅號。在這家咖啡館放鬆休息的時光，是風雅人士家族贈予我們的美好禮物。

● menu（含稅）

咖啡　560日圓
柚子汁　660日圓
戚風蛋糕　470日圓
熱壓三明治　900日圓
口袋餅三明治（2種）　1400日圓

● 茂庵
京都市左京區吉田神樂岡町8
075-761-2100
11:30～18:00（最後點餐17:00）
週一、週二公休（例假日照常營業）
JR或其他各線「京都」站下車，搭公車29分鐘～，
在「淨土寺」站或「銀閣寺道」站下車，徒步15分鐘。

聞香處

走進鳩居堂的
新型態咖啡館
聽香品茶

寺町二條

● menu（稅別）
香木伽羅（附煎茶及點心）　1600日圓
香木沉香（附煎茶及點心）　1000日圓
熱玉露&巧克力醬麋蛋糕　800日圓
熱煎茶&馬卡龍　600日圓

● 聞香處
京都市中京區寺町通二條下妙滿寺前町464
075-231-0510
11:00～17:45（最後點餐17:00）
無休（1/1～1/3休）
京都地鐵東西線「京都市役所前」站下車，徒步3分鐘。

創業於江戶時代，向大眾傳達優雅傳統文化的薰香與和紙製品專賣店「鳩居堂」，二〇一八年在寺町通開設的新店「聞香處」是能夠放鬆體驗聽香的品茶空間。

在香道的世界裡，香氣的感受方式並不是「嗅聞」，而是「傾聽」（聞く）。就像傾聽音樂那般，側耳靜心傾聽冉冉飄蕩的香木香氣。

聽（聞）香體驗的內容是「一保堂茶舖」的煎茶和茶點，搭配香木。香木是從高雅的沉香，以及散發香甜美妙氣息的頂級沉香「伽羅」之中選擇。

「香味是十分個人取向的喜好，變化之多更勝於食物的喜好。」

店員邊說邊將電子香爐放在掌心，說明聽香的方法。

照著店員的說明，用右手輕輕覆蓋香爐，試著吸入從指間緩緩飄出的香氣。那一瞬間，腦中的紛亂雜念通通消失，順著鼻腔進入體內的伽羅香氣活絡五感，閉上眼深深呼吸，懷念的記憶與未知記憶交融。

這棟屋齡約百年的町家，很適合度過如此芳香馥郁的時光。當初進行整修時，設計師認為「不是隨便做做，光是在中央擺上一張白桌，看起來就像什麼都沒做的感覺很棒」，於是在保留過往記憶的黑色空間，置入令人想起近未來的白桌。

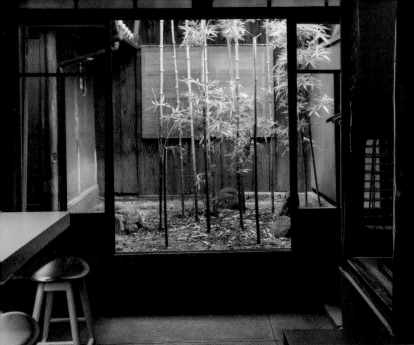

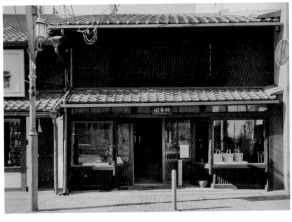

店內除了有平時方便使用的線香薰香，還有充滿季節感的圖畫明信片和擦手巾等鳩居堂特有的商品。聽（聞）香體驗是在面向坪庭的飲茶空間進行，搭配米其林一星法式餐廳「MOTOï」的點心，選用大德寺納豆製作的馬卡龍和添加山椒的巧克力醬慕蛋糕。

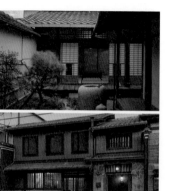

五重塔聳立的東寺南側，有一間建於大正時代（一九一二年～一九二六年）末期的町家。穿過沒有醒目招牌的入口，眼前是感覺歷史悠久的旅館玄關。乍看以為是傳統風格的擺設，竟是發揮擺脫刻板印象的感性，自由組合老器具，像是把厚重的櫥櫃上下拆開變成櫃檯。

這個有魅力的空間是由酒井俊明先生統籌，在遇見近百年來被當作炭行或當鋪使用的這棟老屋後，他與同伴們花時間進行整修，主題是「傳承」。二〇一九年，開設傳播日本茶新文化的複合設施「間」。

拉開倉庫門，進入「起居室」，翻修的挑高天花板相當吸睛。牆壁不是單純的一

片牆，而是用收集來的廢棄建具（木門窗），直向排列而成的巨大牆面，保留原本的長樑，手法真大膽。

酒井先生說：「茶道是包含美術、工藝在內的綜合藝術」，空間的呈現也是樂趣之一。

這兒與豐富領域的創作者合作，嘗試更新以茶為主軸的娛樂，例如用日本茶製作香氛、甜點師傅構思適合配酒的和菓子或是舉辦各種活動。

坐在椅子上，滿足地品比三種茶。

「如何玩味茶是我很重視的事。」聽到酒井先生這麼說，彷彿見到水滴落在淡綠色水面上漾起一圈圈波紋的光景。

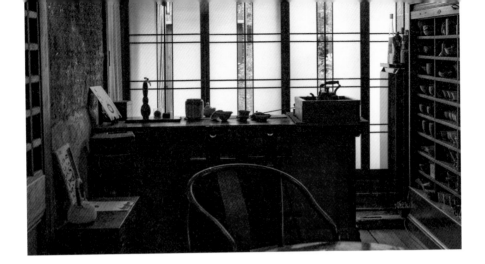

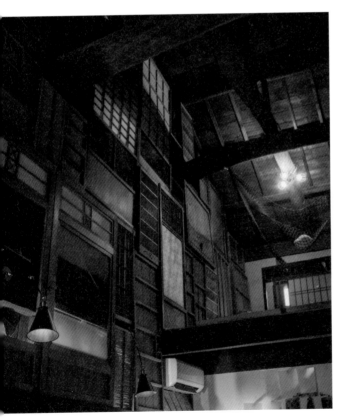

右・坪庭內的茶室及二手書店
鶴龜書房（つるかめ書房）。「茶
妙」是將抹茶淋在以求肥包裹
核桃黑糖餡的雪平（用糯米粉、
白糖和蛋白製成的和菓子，口感
軟糯）享用的點心。
左・酒井先生說：「洛外（京都
市區周邊）的天花板橫樑最長
達八公尺，這種長度的木材一進
洛中（京都市區）就會卡在街上
了。」

🍃 menu（未稅）
從100多種日本茶挑選想喝的茶
各1000日圓起
抹茶（濃茶）附茶點　1000日圓
抹茶（淡茶）附茶點　1500日圓
品比茶味　2500日圓
茶湯泡飯　1500日圓
日本茶套餐　5000日圓

🍃 ○間－MA－
京都市南區西九條比永城町59
075-748-6198
11:00～17:00
週三公休＋不定休（預約客優先）
近鐵「東寺」站下車，徒步5分鐘。

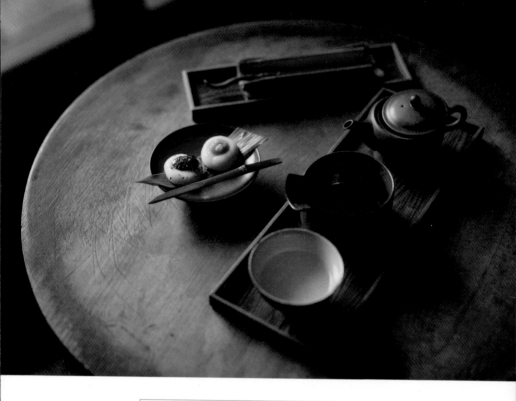

5 aotake

悠悠茶香悄然飄散
屋齡百年以上的老宅

七條河原町

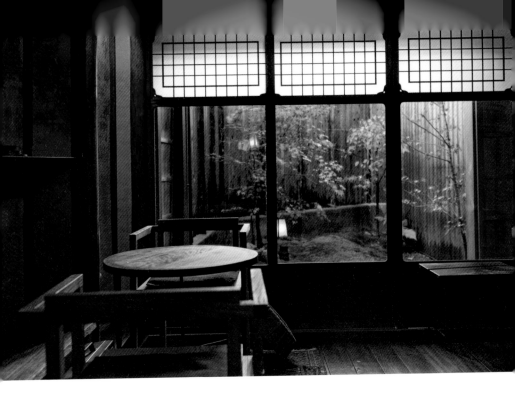

右上‧搭配日本茶的可愛「豆腐白玉」口感軟Q。
上‧田中小姐對地板的部分也很用心。考量到壁龕的大小，她認為市
面上流通的寬板地板並不搭，於是直接到拆解古町家的工地現場索
取窄板地板。

在大街角落偶遇夢境般的
景象。隱身於大樓的老屋樹
籬布滿白花，路面上也散落
無數花瓣。走近一瞧，被山
茶花香圍繞，舒服地閉上
眼。

庭院前立著「七條佛所
跡」的牌子，此處有許多平
安時代至鎌倉時代（七九四
年～一三三三年）製作佛像
的佛師居住的工房，運慶、
快慶等大師皆出身於此。
看完牌子的說明，往木板
牆的前方走去，那兒正是
「aotake」的入口。

在小小的玄關脫鞋，走進
室內，儘管老舊卻感受到細
緻的優美。為何會如此高尚
優雅呢？

環顧四周，短短的走廊邊
或房間的長押（兩柱間的橫
板）安裝了間接照明，微微
照亮地板和土牆，面向庭院

的拉門上方嵌入毛玻璃，巧
妙地隔絕外界，令人感受到
整修者對這棟建築物的愛。

「這裡是在大正元年
（一九一二年）建造的出租
房屋，聽說旁邊的主屋是明
治時代的建築物。」

店主田中貴子小姐語氣爽
朗地這麼說。她透過所屬
的「古材文化會」遇見這棟
成為空屋已經二十年的老房
子，房東希望這個具有歷史
的木造建築能夠保存且重
生，得到許可後，她自力進
行了全面整修。

「土牆都劣化了，前房客
貼滿和紙讓泥土不會脫落。
撕掉和紙後出現了別具風情
的牆壁，所以我沒有重新粉
刷，只做了修補。」

聽著那樣的故事，悠閒享
用日本茶與點心。

菜單裡有數種嚴選品牌的

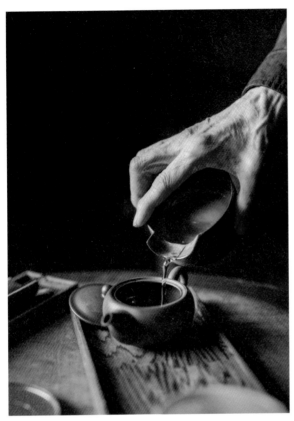

「躲過都更的舊町家多數是高齡者獨居，當他們過世後，房子就會被拆掉。維護傳統木造建築花錢又傷神，但我還是想盡力保護。」田中小姐這麼說道。

下・二樓天花板殘存的大正元年（一九一二）上樑記牌（上樑儀式時放在屋內高處的牌子，上面有工程名稱、上樑時間、業主、設計者等資訊）。

● menu（含稅）
和紅茶 天空月露　1100日圓
大吉嶺夏摘茶　1200日圓
手摘玉露（附小茶點）　1300日圓
三味豆腐白玉＋紅茶　1350日圓～
戚風蛋糕＋紅茶　1400日圓～

● aotake
京都市下京區材木町485
070-2287-6866
11:00～18:00（最後點餐17:30）
週二、週三公休
JR及其他各線「京都」站下車，徒步10分鐘。

紅茶和日本茶，以及搭配得宜的點心。不管是哪種茶，第一泡皆由田中小姐當面沖泡。置身在保留曾經費時進行木工施作的屋子裡，深深感受到茶的美味。

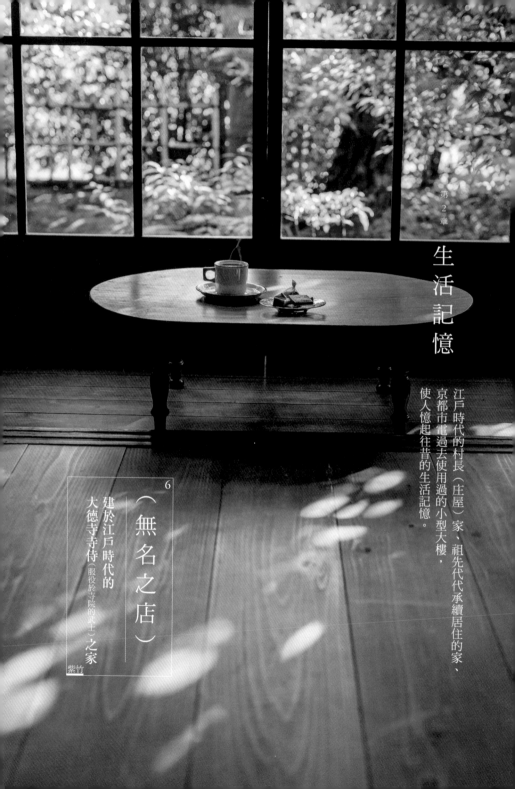

生 活 記 憶

江戶時代的村長（庄屋）家、祖先代代承續居住的家、
京都市電過去使用過的小型大樓，
使人憶起往昔的生活記憶。

6

（無名之店）

建於江戶時代的
大德寺寺侍（服役於寺院的武士）之家

紫竹

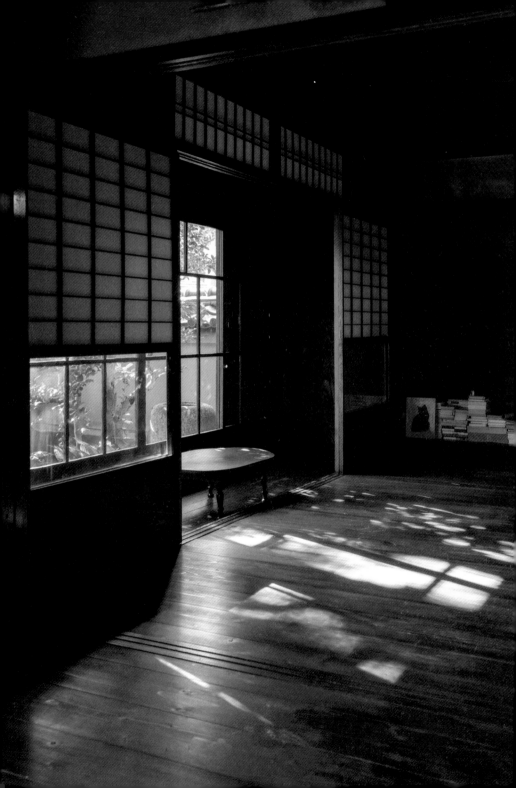

「我認識的人在古民宅開咖啡館，」好日居（請參閱P32）的老闆緩緩開口道。

「那是她家族代代居住的房子，沒有店名也沒招牌，假如你有興趣，不妨去看看吧？」

……沒有、店名？

見我露出滿腦子問號的表情，好日居的老闆微笑說出店家的所在地和營業日的確認方法。這種時候，她一如往常不多說什麼，只傳達足夠的必要資訊。

長久以來探訪各地的咖啡館，我早已打消想要趕快找到新店家或隱藏版咖啡館的念頭。如今只想珍惜難得的緣分，單純抱持喜愛的心去接近喜歡的事物就好。

於是幾週後，當我來到掛著白色門簾的玄關前，那樸實的樣貌打動了我的心。

竹圍籬裡紅果纍纍的南天竹，隨著門簾擺動的葉間日光，以及二樓的蟲籠窗（町家特有的泥牆窗，看起來像養昆蟲的籠子，故稱之）。這是一間自然隨興又帶著溫暖笑容迎接人們的房子。

進到屋內，超乎想像的寬敞空間與挑高天花板令人驚豔。這大概是洛北（京都北部）的特徵吧，不同於洛中（京都市區）櫛比鱗次的小巧町家，這兒彷彿是被堅實的大屋擁入懷中。

享用了十分美味的咖啡和燒菓子，促使我開口向獨自打理一切的女性攀談，探聽這間屋子的來歷。

「聽說這房子建於文化四年（一八〇七年），是服役於大德寺的武士住家。我的祖先曾是大德寺的木工，但我不清楚是在怎樣的情況下接手了這房子。」那位女性——橘沙織小姐這麼說道。

這麼說來，這裡正好是從兩百一十餘年前，京都町家成立時期一直住到現在的房子。

「為什麼沒有店名呢？」

「其實是不想被人在網路上查到才刻意隱藏。為了讓知道這裡的人或附近的民眾可以平時好好使用。」

橘小姐的語氣超然淡定卻有著堅定的信念，因為想了解更多，幾天後我再度登門拜訪。

在東京長大的橘小姐說起對這房子最初的記憶是，以前伯祖父（父親的伯父）住在這裡時，為了哥哥的十三參拜（舊曆三月十三日，虛歲十三歲的少年少女到神社或寺廟參拜，祈求平安及智慧）來過。

保留建於一八〇七年的結構體，這棟珍貴的建築物是京都市的登記有形文化財。十二月的午後，門口兩側掛著祇園祭的粽子（消災除厄的護符）和正月裝飾的佛手柑。

上・坪庭的陽光照進廚房。
左・流理台水槽的水藍色磁磚散發昭和時代的氣息，花形排水口真可愛。

橘小姐説：「雖然因為窗子少顯得陰暗，卻也讓我發現照進屋裡的微光好美。每天我都欣賞著日光的移動變化。」

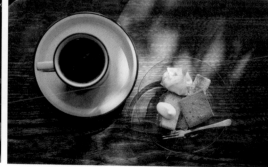

下右・委託六曜社地下店調配的獨家特調咖啡，搭配的自製小點心組合有黑糖餅乾、柚香蛋糕、焦糖杏仁蛋白餅等，滋味豐富多變。

「這房子最後的主人是我祖母的弟弟。」

那位長輩約莫十五年前去世，因此進行了整修工程，之後租給外人當作藝廊十年左右。二〇二〇年，移居京都工作的橘小姐接手這房子，開了咖啡館。

為什麼不是開藝廊，而是咖啡館呢？

「我希望許多人『停留』在這房子。」

原來如此！家的生命不只是有人進出，人們在此度過美好的時光才會讓房子發揮作用，永久存續——也許是基於這樣的意念吧。

而且，橘小姐是道地的「咖啡人」。移居京都後，養成了幾乎天天下班後，到自家焙煎咖啡店「六曜社」報到的習慣，因為她深知不為任何目的，在咖啡館放鬆度過空白時光的魅力。當然，她的店使用的咖啡豆就是委託六曜社地下店的奧野修先生特調的咖啡豆。

「不扼殺美味的咖啡豆，只是動手沖泡，讓咖啡豆在毫無所覺的狀態下變成咖啡，沉靜而自然。」

橘小姐對一切事物抱著「不扼殺」的珍視之情，那份深切的心意如同她對待這棟江戶時代的老屋。

「這房子的所有物品，好比木材或水槽磁磚都比我年長，身為晚輩的我理當好好清潔打掃。」

我也試著專注「停留」在這個空間片响。

陽光透過格子窗的縫隙照進土間，形成光影的強烈對比。葉間日光隔著門簾擺動，美得令人心酸。心想若能凝結眼前景象永久保存該有多好，入口的蛋白餅隨即被上顎壓碎。

● menu（含稅）
熱咖啡　450日圓
各種燒菓子　300日圓～

●
京都市北區紫竹一帶
無電話號碼
掛上門簾即開始營業
京都地鐵烏丸線「北大路」站下車，徒步16分鐘。

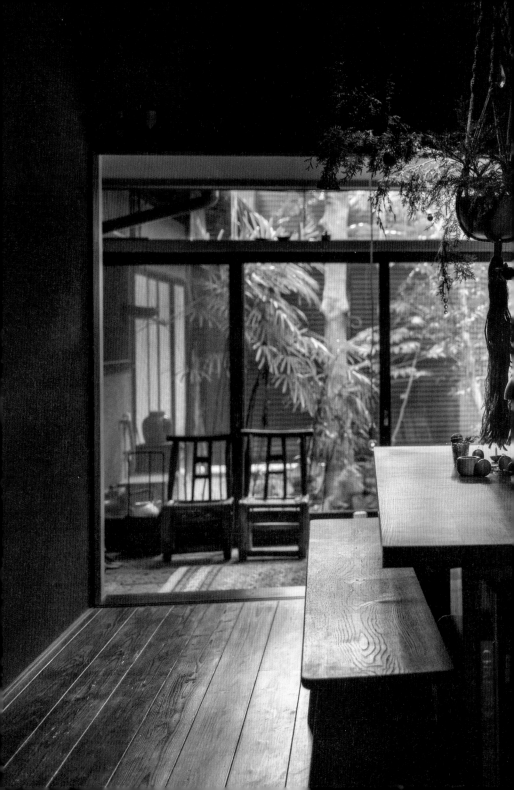

擁有許多美術館和歷史悠久的神社佛寺，散發沉穩氛圍的岡崎街道。將大正時代的獨棟房屋整修而成的「好日居」悄然座落在老木板牆綿延的閑雅巷弄內。

店主橫山晴美小姐是一級建築士，在朋友熟人的協助下整修荒廢了三十年的空屋，親手沖沏能夠沉澱心中雜思的好茶招待上門的客人。

初次造訪是在二〇〇八年的春天，當時店才剛開沒多久。我還沒準備好──橫山小姐邊說邊往路面灑水（讓住家周邊降溫或減少灰塵的舉動），但這棟房子優雅的姿態已令我著迷。

玄關右側的白色灰泥牆西式房間好像是以前的客廳，現代住宅中不再有無用的多餘之物，僅為來客留下一

室。

微暗和室內，面向坪庭的這間房擺放著從遠方來到此處的各種物品，沐浴在淺淺日光下。遠渡重洋、橫跨大陸抵達日本，或是從古墳時代（二五〇年～五三八年）穿越至現代。地板鋪設的大谷石是橫山小姐特地前往栃木縣的產地，幫忙採掘而來。

一邊享用盛裝在土耳其藍器皿的抹茶與點心，那是嚮往湛藍天空的橫山小姐到烏茲別克旅行時帶回的物品，一邊聽她訴說和這房子的奇妙緣分。

橫山小姐說當初見到這棟受損嚴重的空屋，第一印象實在不太吸引她。但是，她忽然留意到玻璃窗上有仔細修繕過的痕跡。

最後住在這裡的人們很珍

右‧放在三和土（用三種以上的材料混合而成的建築用土壤）玄關的木製老冰箱。左‧造訪當天的大門是類似大祓茅輪的陳設，穿過茅輪可以消災祛病……也許是隱含這樣的期許。原本是用於虛構民族「輪之族展」這場有趣活動的展示品。

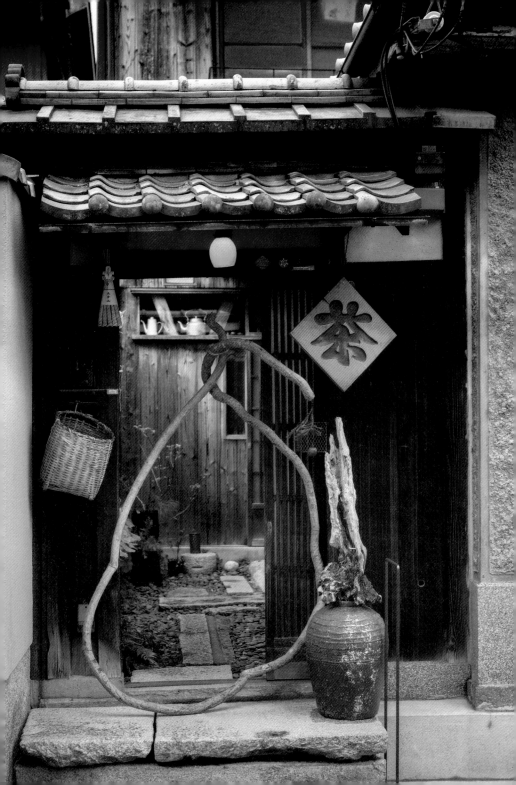

惜這房子啊——想著想著，她心動了。

受到疼愛且悉心照料的房子，肯定有著親切溫柔的靈魂。這房子被出租前後的故事猶如為了召喚橫山小姐而安排的種種偶然，旅行或人、相遇的時間點巧妙重疊。

橫山小姐利用工作的空檔時間孜孜不倦地進行整修作業，以繼承技術的工匠逐漸減少的傳統工法完成玄關的三和土，西式房間的牆壁塗灰泥，和室的牆壁或天花板塗柿漆或紅殼漆（古人將鐵含量高的土壤當作紅色顏料，傳入日本後，把原本的發音假借漢字寫成紅殼）等，使用傳統的天然素材塗料仔細修繕。

在那段日子，她產生了邀

請別人到這房子的念頭：和客人一起填滿三十年的空白歲月不就是我該做的事嗎？

此後十多年，每逢季節茶會或活動，好日居會改變各種擺設，成為讓許多人不遠千里而來的好所在。在人們多次造訪下，房子的氛圍變得鮮明圓融，越來越貼近店主的為人。

某年六月的小茶會「螢之茶事」是充滿玩心的螢火蟲主題活動。日落前，以紫斑風鈴草花裝飾的房間裡吊掛著象徵竹簾的舊蚊帳，客人在若隱若現的黑暗中通過。第一杯的冰抹茶浮著暗藏栀子黃色素的冰塊，這是使人聯想到池中螢火蟲朦朧微光的巧思。茶點是季節限定的和菓子薄冰（將糯米做成餅乾狀，覆上用和三盆糖等

製成的糖蜜，入口即化）
「螢」。到了茶會尾聲，眾
人一起散步至附近的水渠賞
螢。這一帶在日落時分就會
出現輕盈飛舞的螢火蟲。
無論是初次造訪那天緊張
的美好時光，或是隨著時間
經過，已能從容放鬆的美好
時光，在造訪者的記憶中成
為珍貴的寶物。

● menu（未稅）
雲南省 母樹生茶　2000日圓～
雲南省 普洱老磚茶　2500日圓～
時令中國茶　1200日圓～
隨意印度奶茶（需預約）　1000日圓～
隨意茶點　300日圓

● 好日居
京都市左京區岡崎圓勝寺町91
075-761-5511
14:00～18:00
不定休
京都地鐵東西線「東山」站下車，徒
步7分鐘。

希望讓人感受到「今天是好日
子」，而備妥每天早上現汲的
名水與香氣馥郁的茶葉，以平
靜泰然的心情沖泡一壺好茶。
茶的風味會隨著時間逐漸改
變，橫山小姐説：「喝茶就像
在品味時間。有些客人説喜歡
第七泡、第八泡的茶，那也是
因為他們喝了第一泡、第二泡
的茶才有那樣的感覺。」

⁸Kaikado Café

睽違四十年重新復活的
京都市電車庫兼事務所

七條河原町

建於一九二七年的舊京
都市電「舊內濱架線事務
所」是京都的登記有形文
化財。

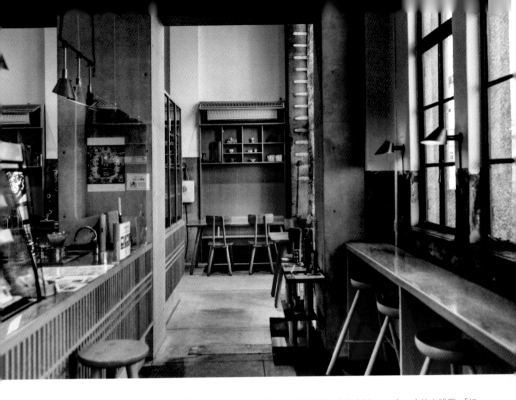

下左上‧手沖咖啡是使用開化堂第五代會長喜愛的烘豆專家中川WANI（ワニ）的咖啡豆。「紅豆奶油烤吐司」是在麥香豐郁的「HANAKAGO」吐司上大量塗抹名店「中村製餡所」紅豆粒餡的極品傑作。

下左下‧門把是昔日京都市電的手煞車拉桿。

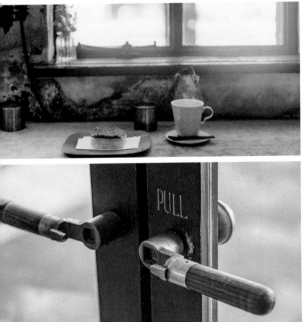

在吧檯沖咖啡的店員手邊有一個沒看過銅製容器，店員沖完咖啡後，迅速地放上濾杯，容器接收了最後一滴的咖啡。

店長川口清高先生說：「這是為了這個用途特別訂作的東西。」

開化堂特製的咖啡器具真是太棒了！身後的牆上擺著大大小小閃耀鈍光的銅製咖啡罐。想不到以高品質作工受到喜愛的茶筒老店也能做出如此柔和樣貌的物品。

「Kaikado Café」是開化堂整修舊京都市電的歷史性建築物，在二〇一六年開設的咖啡館。

川口先生說：「直到五十年前，這扇窗戶前還有路面電車在行駛喔。」電車的電車線經常因為事故斷線，建

於一九二七年的這棟樓是用於修復的維修設施。

「天花板很高對吧？因為一樓要停放維修的車廂，二樓是事務所和值宿室。」

一九七〇年代，隨著京都市電停駛，結束任務的這棟樓拉下鐵捲門也沒有被拆除或重新利用，就這樣擱置了四十年，可說是奇蹟般的近代遺產。

雖然京都町家被用來開設咖啡館的機會增加，但像這樣的樓房在不知不覺間就會消失。開化堂想留下街角殘存的這棟小樓，於是展開了行動。

在丹麥設計工作室「OEO」的巧手下，現代化的室內裝潢讓屋齡超過九十年的建築物原本的粗糙窗框或隱約殘留的塗鴉看起來更

加有魅力。開化堂工匠親手
製作的銅製燈罩在吧檯和牆
上投射出柔和燈光。
餐具或家具也不經意使用

京都的各種傳統工藝品，作
為能夠體驗那些物品美好之
處的場所，咖啡館是最棒的
舞台。

● menu（含稅）
Kaikado特調咖啡　850日圓
Kaikado早餐茶　850日圓
時令茶　900日圓～
豆餡夾心餅組合　1250日圓
紅豆奶油烤吐司　1300日圓

● Kaikado Café
京都市下京區河原町通七條上住吉町352
075-353-5668
11:00～18:30（最後點餐18:00）
週四及第一個週三公休（夏季與過年有店休）
京阪電車「七條」站下車，徒步5分鐘。

開化堂創業於明治八年
（一八七五年），一路走來始終
堅持手工製作每一個茶筒。網羅
京都優秀工匠技術製成的餐具
與道具的Kaikado Café，也是讓
人們接觸傳統工藝品的入口。講
究方便入口，杯緣做成橢圓形的
宇治「朝日燒」杯。放甜點的托
盤是木桶工匠「中川木工藝」之
作，餐具是創作竹藝品「公長齋
小菅」，以及「金網Tsuji」的咖啡
濾杯。

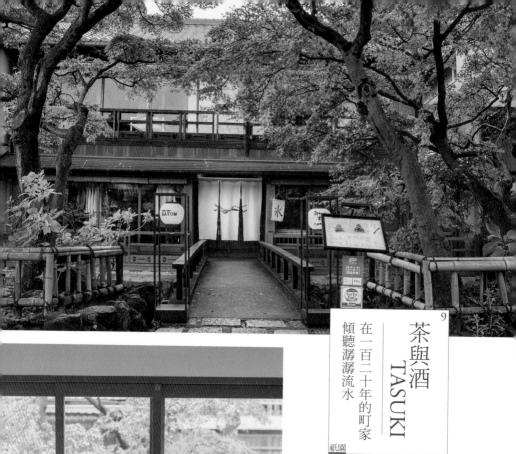

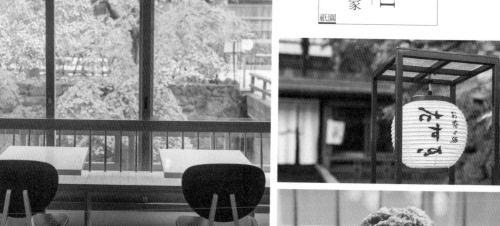

茶與酒
TASUKI

在一百二十年的町家
傾聽潺潺流水

祇園

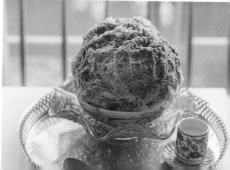

● menu（未稅）

抹茶（薄茶）　800日圓

焙茶　700日圓

抹茶蜜刨冰（附煉乳）　1100日圓

季節刨冰　1300日圓～

本日和菓子與茶　1300日圓

● 茶與酒　TASUKI

京都市東山區末吉町77-6

075-531-2700

11:00～19:00（最後點餐18:30）

不定休

京阪電車「祇園四條」站下車，徒步5分鐘。

上·屋齡超過一百二十年的兩層樓建築。內部門簾的某處保留著原本的門牌。

右下·經典的「抹茶蜜刨冰」使用京都產的高品質抹茶。每月更換的剉冰口味有香橙巧克力或鹽焦糖等。「本日和菓子與茶」是訂購京都老字號茶園的日本茶，以及東京新銳店家的點心。

走過祇園白川潺潺流水上的一座小橋，眼前就是屋齡超過一百二十年的町家入口。

走在被早晨濛濛細雨打濕的橋上，途中停下腳步，眺望紅葉的景色這才發現流水聲竟如此響亮。

店長川又先生說：「有時雨後聽起來也會很大聲。」

門面充滿魅力的「PASS THE BATON京都祇園店」是由町家翻修而成的二手選物店。

店內陳列的並非品牌商品，而是將某人珍惜的物品附上原物主的個人檔案或故事傳遞至下一個人手中。

「珍惜現有之物，創造新價值」，店內隨處都能感受到這個概念。

這個過去與現在交錯的空間是Wonderwall的片山正通負責內部裝潢。具有歷史的日式家具和給人摩登印象的大片玻璃牆形成對比。通往後門的路上或挑高的天花板都有許多燈籠。

面向河川的房間是景色優美的咖啡空間。不過，這個空間之所以受到好評不只是窗外的景色，每個月更換的創意剉冰吸引粉絲大排長龍，盛裝的器皿也很美，看起來賞心悅目。

妝點咖啡空間牆面的擺飾是用町家原本的屋頂瓦片堆積而成，地板則是利用學校舊體育館的木地板。咖啡館也像接力棒一樣，連接下一個世代。

隨意擺放上鎖的鞋櫃門，十足的澡堂風情。

● menu（含稅）
咖啡　550日圓
咖啡歐蕾　580日圓
蘋果胡桃蛋糕　550日圓
SARASA歐姆蛋三明治　1080日圓
午餐套餐　1080日圓

● SARASA西陣
京都市北區紫野東藤之森町11-1
075-432-5075
12:00～22:00（最後點餐21:00）
週三公休
京都地鐵烏丸線「鞍馬口」站下車，徒步10分鐘。

10 SARASA 西陣

澡堂建築的精粹！
馬約利卡磁磚的
色彩令人陶醉

西陣

「SARASA西陣」是可以飽覽屋齡九十年的豪華澡堂建築的咖啡館，來這裡的人應該會驚訝地瞪大眼睛三次。

最初是為了外觀的風格。

玄關上突出的唐破風（兩側凹陷、中間拱起的屋簷裝飾）屋頂就像寺廟一樣，手工精緻的各種裝飾是一流宮大工（從事建築、修補神社佛閣的木匠）發揮技藝的最佳證明。

進入室內，浴室部分的整面牆大手筆使用馬約利卡磁磚令人驚嘆。以玫瑰粉和深綠色為基調，鮮豔色彩與凹凸的浮雕遍及視線範圍。日製馬約利卡磁磚產自大正時代至昭和時代初期（一九一二年～一九二六年）。

建造如此奢華的澡堂持續營業至平成時代，應該是因為過去這一帶曾是繁榮的西陣織產地。

仔細瞧，牆上較低的位置有等距排列的小孔，那是水龍頭的位置。令人想起昭和時代的景象……瀟灑的老闆們早晨容光煥發地來泡澡，或是結束工作的工匠師傅們在此洗去一天的疲勞。

儘管被磁磚吸引目光，抬頭看又是驚喜。牆面上方的鐵皮浪板頂端有天窗的高挑天花板，正是澡堂為了防止蒸氣聚集的設計，其實地板下還留著以前的浴缸。

可看之處實在太多，只來一次根本看不完。享用種類豐富的自製蛋糕和咖啡稍作休息，悄悄用雙眼掃視澡堂櫃檯遺留的痕跡。

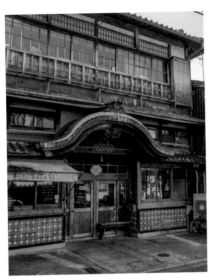
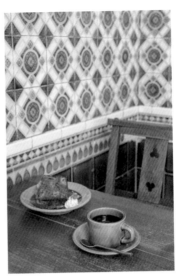

一九三〇年開業的澡堂「藤之森湯」是日本的國家登記有形文化財。一九九九年歇業後，二〇〇〇年以咖啡館之姿重生。附近還有同一位房東的澡堂「船岡溫泉」仍持續營業，同樣也是優美的唐破風樣式與馬約利卡磁磚的奢華建築，現已成為澡堂迷必訪朝聖地，那裡也是國家登記有形文化財。造訪咖啡館後，去那兒悠閒泡個澡也不錯。

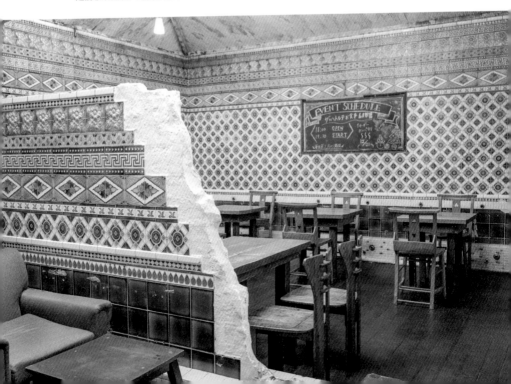

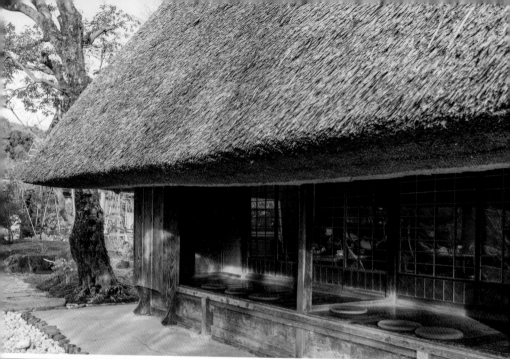

BREAD, ESPRESSO & 嵐山庭園

茅草屋頂的存在感令人震懾
屋齡二一〇年的村長家

11

嵐山

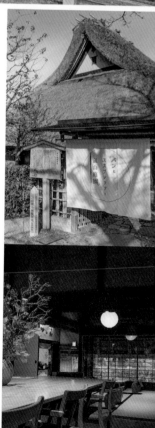

● menu（含稅）

義式濃縮咖啡　350日圓
卡布奇諾　500日圓
午間套餐（松）　2300日圓
盤餐（竹）　1700日圓
帕里尼套餐（梅）　1300日圓

● BREAD,ESPRESSO & 嵐山庭園

京都市右京區嵯峨天龍寺芒之馬場町45-15
075-366-6850
8:00～18:00（最後點餐17:00）
不定休
嵐電「嵐山」站下車，徒步5分鐘。

舊小林家住宅於一八〇九年建於現在京都府南丹市的農村，一九七九年費時三年移建至嵐山。歇山頂（四坡式屋頂結合兩面山牆，前後是大斜坡，左右為小斜坡）建築的內部東側銜接土間，使人聯想到町家。但，京都町家一般是「平入」形式，此處卻是「妻入」（將房子當成蛋糕捲的話，玄關位置在切面是妻入，在側面為平入）。

早晨天色微陰，搭乘嵐電抵達「BREAD,ESPRESSO & 嵐山庭園」時已放晴，頓時天高氣爽。

在東京表參道起家的人氣麵包店於二〇一九年在嵐山開設了分店，這棟美好的建築物是京都府的指定有形文化財，加上僅此處吃得到的料理及麵包的魅力，隨即引起熱烈討論。

咖啡館棟是建於江戶時代後期的舊小林家住宅，隔著庭園的烘焙坊棟是整修昭和時代的兩層樓古民宅。

站在茅草屋簷下近距離欣賞，裁切整齊的斷面厚度驚人，重量感非凡。

紮實堆疊出高聳屋頂的茅草重量感、費時作業的時間重量感，甚至能感受到支撐屋頂的骨架之強健。

從明亮的屋外穿過大大的

門簾，進入微暗的店內。

坐在窗邊的座位，點了一份「午間套餐」。這裡備有松、竹、梅三種套餐，貪吃的我毫不猶豫地點了兩層點心架的「松」。

上層的盤子是放法式鹹蛋糕或水果三明治、可麗露等點心，下層的盤子放滿店家引以為傲的五種麵包。隔著緣廊欣賞苔庭（被青苔覆蓋或利用苔蘚植物造景的庭院），靜靜地品味餐點。

據說小林家在江戶時代擔任過村落的村長，牆上看似刀架之物應該是被允許稱姓刀架的證據吧？置身茅草屋頂下，腦中迸發出各種想像。

右‧使用有機咖啡豆的咖啡，搭配表面有香脆焦糖的布丁。
下‧走上二樓，櫻花樹就近在眼前。怪不得知道這家店的朋友說：「其實不想分享這家店。」

喫茶上 RU

12

幻想著
櫻花瓣飄浮在
高瀨川的景象……

木屋町

看了令人按捺不住探險慾望的小巷弄一角，發現「喫茶上RU」的可愛門簾。

櫻花樹枝繁葉茂的高瀨川畔，相較於潺潺流水向東延伸的木屋町通充滿混亂的活力，西側的西木屋町通散發帶著微微濕氣的小徑氛圍。

沿著小路建造的昭和初期兩層樓小型長屋，其中一棟就是「喫茶上RU」。

坐在坐墊上欣賞河面的粼粼波光，享用自家烘焙的咖啡與甜點。

店主橫路夫婦說：「這裡一直是空屋，當初租下時已經殘破不堪，」二樓的天花板掉落、地板腐爛，就像鬼屋一樣。

這裡原本是鍋物店，歇業後改造為住宅，窗戶換成鋁窗。

48

● menu（含稅）
咖啡　500日圓
愛爾蘭咖啡　700日圓
小銅鑼燒　150日圓
奶油紅豆烤吐司　350日圓
熱壓三明治　500日圓

● 喫茶上RU
京都市下京區西木屋町通佛光寺
上市之町260
無電話號碼
11：00～21：00
週三、週四公休
阪急電車「京都河原町」站下
車，徒步5分鐘。

橫路夫婦傾心於歷經時間
流逝的巷弄風情，為了找回
昔日面貌，收集舊木框的建
具，從多治見市訂購磁磚，
把這兒整修成散發昭和氣息
的空間。

橫路先生說，從以前就住
在這裡的人其實不太懂得這
些建築物的價值。

「這幾年的街道又變了模
樣，已經感受不到京都特有
的魅力。京都的美好殘留在
各個店家之中。」

好比坂本龍馬喜愛的雞肉
料理店，至今仍向世人傳達
江戶的記憶。好的店家會保
存街道的記憶──將這句話
暗暗記在心中的名言手帖。

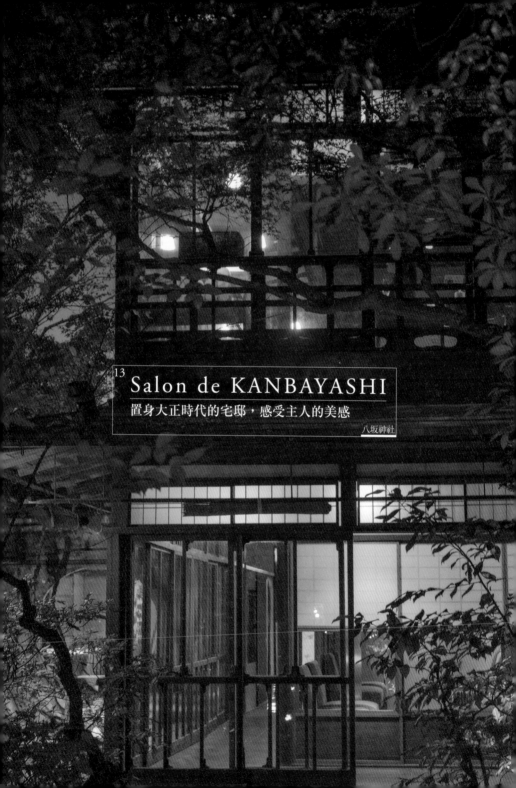

13 Salon de KANBAYASHI

置身大正時代的宅邸，感受主人的美感

八坂神社

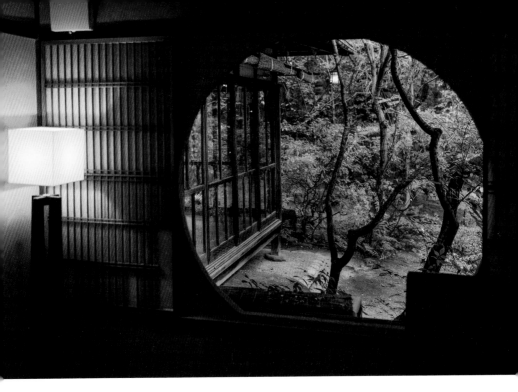

右‧傍晚時刻，滿室燈光的望樓棟現身於群樹之中。
下‧以氣泡酒揭開序幕的下午茶，象徵八坂塔的五層漆盒被送上桌。除了枯山水（不使用水，以砂石模擬山水的庭園造景手法）造型的蛋糕、使用高品質焙茶的提拉米蘇，還有發酵奶油的可頌等鹹點，口味豐富讓人吃不膩。飲品有獨家煎茶或風味茶等，不限種類皆可續杯。

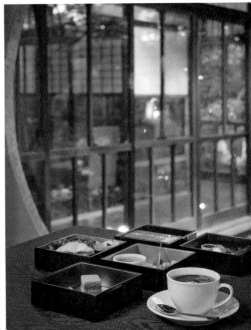

要介紹這個優雅的地方，只談論建築、庭院和下午茶似乎稍嫌不足。我想再追憶大正昭和時期參與建設及維持的人們的心意。

例如，修建在建築與維持都需要人手的奢華宅邸，產生雇用的需求，多年來支持人們生計的企業家。又或是，以十年、百年為計畫，種植年輕樹木的庭園師。無法親眼見證成果的他們，將未來寄託予下個世代，傳授知識與技術。

「戰前的老闆們會建造好的房子或庭院，讓工匠師傅有好的工作。進而培養技術高超的工匠師傅，讓他們及後代的人們得以謀生。」

這番令人印象深刻的話出自經理初田智先生，使我想起貴族義務（noblesse oblige，源於中世紀封建制度的社會觀念，認為貴族階層有義務為社會承擔責任）這句話。

「AKAGANE RESORT」的前身是法觀寺八坂塔旁占地七百坪的企業家宅邸，那是銅加工廠的創辦人在一九二五年大手筆建造的住宅。

AKAGANE的日文漢字是赤金，也就是銅。這棟宅邸在二〇一三年進行翻修成為餐廳與宴會或用餐空間，接待過許多賓客。二〇一五年和京都宇治老茶舖「上林春松本店」合作，改造倉庫開設咖啡館「Salon de KANBAYASHI」。在厚二尺，即六十公分的灰泥白牆圍合而成的空間放鬆休息，享用點心及季節的日本茶或咖啡。

個人極力推薦的是，在特別場所享用的下午茶。綠意與紅葉交雜的庭院中，客人踏著墊腳石，被引導至稱為「望樓棟」的兩層樓別館。請好好享受欣賞氣派的大正建築與庭園美景的片刻時光。

● menu（含稅）
咖啡　770日圓
獨家特調（煎茶）　770日圓
抹茶 巧克力歐培拉 枯山水　935日圓
麵包輕食　880日圓
下午茶　4000日圓

● Salon de KANBAYASHI
京都市東山區下河原通高台寺塔之前上
金園町400-1 AKAGANE RESORT
KYOTO HIGASHIYAMA 1925內
075-551-3633
11:30～17:00
週二公休（六日及例假日不定休）
京阪電車「祇園四條」站下車，徒步12分鐘。

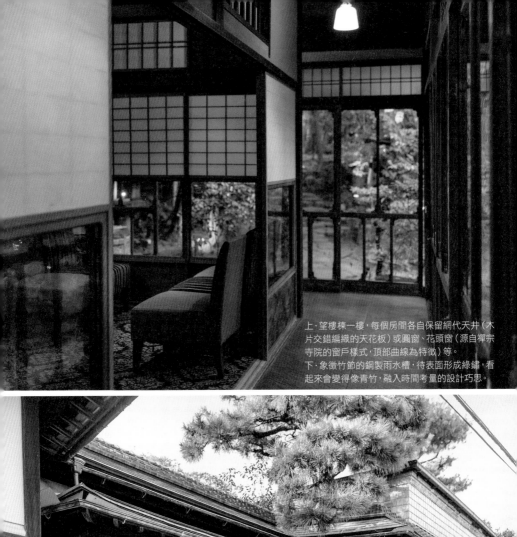

上·望樓棟一樓，每個房間各自保留網代天井（木片交錯編織的天花板）或圓窗、花頭窗（源自禪宗寺院的窗戶樣式，頂部曲線為特徵）等。

下·象徵竹節的銅製雨水槽，待表面形成綠鏽，看起來會變得像青竹，融入時間考量的設計巧思。

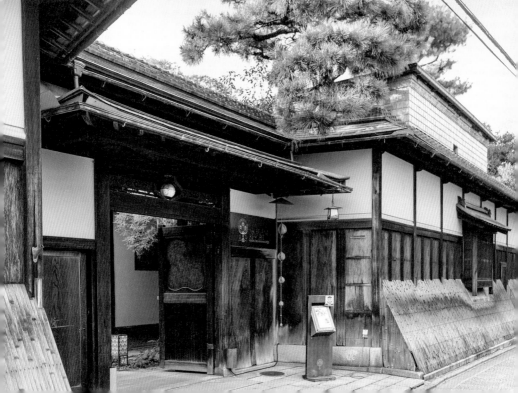

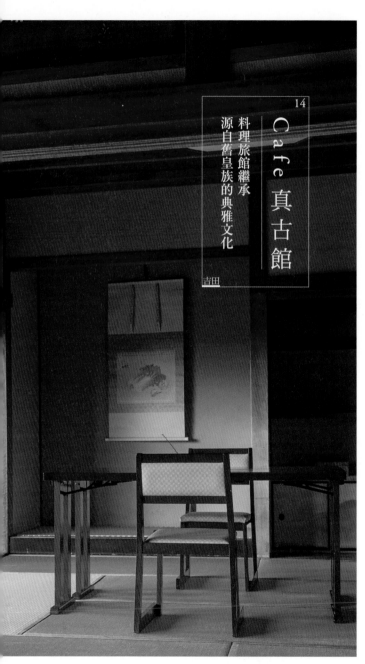

14

Cafe 真古館

料理旅館繼承
源自舊皇族的典雅文化

吉田

從古至今，京都迎接著來自日本各地的旅人。

本章要介紹曾是旅館的咖啡館，

以及提供住宿設施的咖啡館。

吉田山莊本館一樓面向庭園的「月」之間。

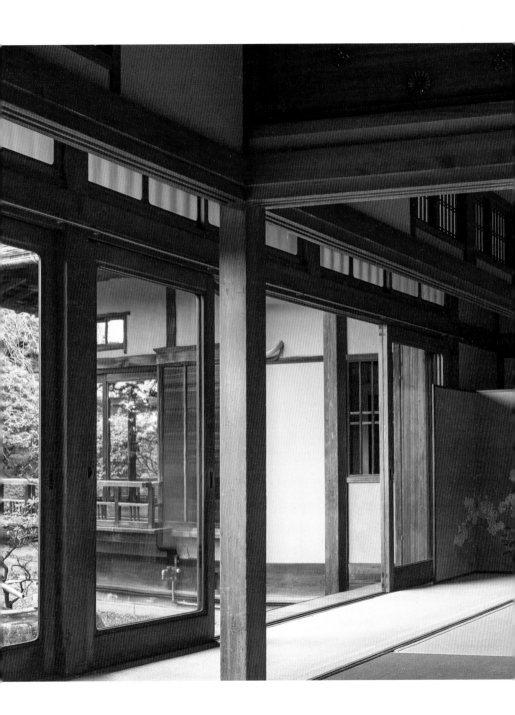

空氣清澈，安靜到彷彿能夠聽見鳥啼回音，心情就像進入水晶球般的「吉田山莊」午後。

被送上桌的咖啡和蛋糕旁附上一首和歌。

行文流麗的草書變體假名看起來真迷人，感動之餘又覺得感傷，因為我幾乎看不懂。難道這就是*「堪憐竟無果一粒」的心境嗎？

拿起半紙，這才發現背面有小小幾行字的讀法與大意，真是體貼入微的服務。

　　幣帛未曾帶，匆匆羈旅程，
　　滿山楓似錦，權可獻神靈。
——摘自菅原道真（日本平安時代的學者，擅於漢詩，被尊為學問之神）《古今和歌集》（簡稱《古今集》，由醍醐天皇下令，命紀貫之等宮廷詩人編纂，依季節和內容分為二十卷）

抬起頭，看見咖啡館的窗邊映照著紅葉。

「京都是長久以來傳達優雅文化的土地。」

在料理旅館迎接賓客的本館接待室，大老闆娘中村京古女士、老闆娘中村知古小姐笑容可掬地這麼說。

想讓客人感受平安時代的文學氣息與平假名的優美——基於那樣的想法，從《萬葉集》（現存最早的日語詩歌集，共計二十卷）、《古今和歌集》中選出符合季節的和歌親筆抄寫，隨茶

右·本館二樓的客房擺設各不相同。每間房皆為南向，可眺望四季的美景。受到許多財界人士與作家喜愛的此處，唐納·基恩（Donald Keene，日籍美裔學者）也名列其中。
下左·從咖啡館窗戶往外看到的本館玄關。

＊棣棠花開七八重，堪憐竟無果一粒……相傳日本武將太田道灌某日碰上大雨，他到一戶破舊小屋借蓑衣，一個女孩拿了一朵棣棠花（日語稱作山吹）交給他，一頭霧水的他憤而離開。幾天後知道女孩的舉動是出自《後拾遺和歌集》的和歌：「棣棠花開七八重，堪憐竟無果一粒（七重八重花は咲けども　山吹の実の一つだになきぞ悲しき）」，日語的果實（実）和蓑衣的蓑同音，女孩其實是委婉表達家貧無蓑衣可借。道灌這才恍然大悟，對自己的無知感到羞愧。

左·本館的接待室。彩
繪玻璃的圖案讀作「フ
シミ（fushimi）」。
下·二樓的西式房間。
櫥櫃的鏡子反映微黃的
燈光。

或咖啡一起附上，這件事已
經持續做了很多年。

「許多歐洲的客人對短歌
或俳句有興趣，看到有英文
翻譯，他們會很開心。這都
要感謝幫忙做了完美翻譯的
老師們。」

京古小姐說，料理旅館是
綜合藝術文化沙龍。除了
飲食文化，日本自古以來冠
上「道」字的──書道（書
法）、茶道、華（花）道、香
道，以及傳統藝能或文學、
美術、音樂、建築和庭園、和
服等各種文化，全都彙集在
料理旅館之中。我想起剛剛
在走廊被淡雅薰香包圍的瞬
間，不禁深深地點頭認同。

建於一九三二年的吉田山
莊是東伏見宮家（伏見宮邦
家親王的第一七王子依仁親
王在明治後期創立的皇室分
家）的別墅，一九四八年起
成為料理旅館。

造訪者最先經過的高格調表唐門是出自以法隆寺的「昭和大修理」（長達半世紀的全寺整修工程）而聞名的宮大工（建築修補神社佛閣的木匠）工頭西岡常一之手。

昭和天皇的小舅子東伏見宮就讀京都帝國大學期間，以及在該大學擔任講師的時期都是從這裡往返大學。

「東伏見宮也參與了這棟房子的設計，彩繪玻璃窗的圖案『フシミ（fushimi）』看起來像片假名對吧？那是他從宮內廳（協助天皇處理皇室事務的機構）收藏的直弧文鏡邊緣的紋樣構思的設計。直弧文鏡是從奈良古墳出土的銅鏡，玄關的圓形彩繪玻璃是仿照直弧文鏡背面的紋樣。」

聽過這段故事，令人驚訝東伏見宮年輕時那麼博學多

聞。絕無僅有的華美裝飾，就連彩繪玻璃的色彩也是參考直弧文鏡選擇色調沉穩的淡綠色與山吹色（介於橘色與黃色間的深黃色）。

另一方面，建築物是使用直紋無節木曾檜的奢華全檜木打造。刻有日本皇室家徽「裡菊紋」的瓦片或窗，擺設多寶格的書院造（以書院為中心的住宅樣式，書院是書齋兼起居室的空間）座敷，處處瀰漫著當時宮家文化的氣息。然而，二樓的西式房間或陽台地板的摩登木片拼花是採用當時流行的日西合璧風格。

「希望將來某天能夠住在這裡」的吉田山莊，令人開心的是本館隔壁開設了「Cafe真古館」，可以邊喝咖啡邊放鬆享受片刻的悠閒時光。

建築整修而成的咖啡館，和本館、大門同樣成為日本的國家登記有形文化財。

庭園裡又傳來陣陣鳥啼聲，京古小姐佇立在窗邊。

「這裡擁有豐富的自然環境，很難想像是在市區，而且又是被神社佛寺包圍的聖地，難怪皇族欣賞大文字山的送火（每年八月十六日舉行的五山送火，從大文字山的『大』字開始點火，依序是松崎西山與東山的『妙』和『法』、西加茂船山的『船形』、大北山文字山的『左大文字』、嵯峨曼陀羅山的『鳥居形』）。」

聽到她那麼說，我環視著東山三十六峰的稜線，暗自想像守護歷史悠久的宅邸，向世人傳達優雅文化的大老闆娘和老闆娘的心情。

將曾是車庫的德式兩層樓

● menu（含稅）
特調咖啡　800日圓
抹茶（附茶點）　1300日圓
福氣麻糬紅豆湯（9月～5月）
1300日圓
蝙蝠肉桂餅　650日圓
巧克力蛋糕組合　540日圓

● Cafe真古館
京都市左京區吉田下大路町59-1
（吉田山莊腹地內）
075-771-6125
11:00～18:00（最後點餐17:30）
不定休
京都地鐵烏丸線「今出川」站下車，轉搭公車15分鐘，在「銀閣寺道」站下車，徒步10分鐘。

上・從二樓的座位欣賞楓紅與群山的美景。
下左・受到好評的巧克力蛋糕是用豆腐和可可製成，奶、蛋過敏者也能安心享用。
還會附上老闆娘親筆抄寫的平安和歌。

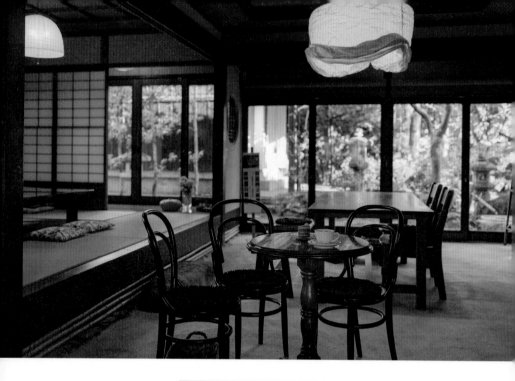

15 Café Apied

柔和燈光的映照下
遙想昔日街道上的旅人

大原三千院

從京都車站搭乘往北的公車約一小時，下車的公車站孤零零地位在青翠里山（位於高山和平原之間，包含社區、森林和農業的混合地景）之中。不過一小時的時間，空氣的氣息與時間的流動已經和市區相差甚遠。

與世隔絕的村莊大原擁有三千院、寂光院等歷史悠久的寺廟神社，明治時代應該就有來自各地的香客造訪。

離三千院不遠的「鯖街道」（京都不靠海，魚貨必須從北方若峽灣走長途山路經過大原，送至京都出町柳）留著明治後期建造為旅館的兩層樓木造建築，只在春秋兩季的週末當作咖啡館營業。

過去的旅館直到昭和末期都掛著「MASUYA（ますや）」的招牌，畫家土田麥僊、俳人高濱虛子曾數度入住，是這個地區有名的住宿

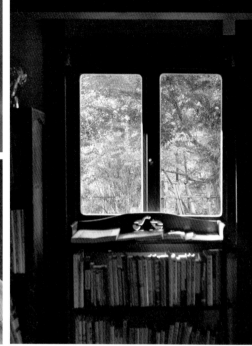

右・一樓咖啡館採日西融和的裝潢風格。網代天花板（木片交錯編織的天花板）和簾天花板（編蓆天花板）是茶室的轉讓物，使用和紙的柔和照明是楠秀男（クスノキヒデオ）的作品。

上左・外觀端正，形似枯山水（不使用水，以砂石模擬山水的庭園造景手法）的蛋糕，出自曾在神戶藍帶分校學藝的京香小姐之手。

左・文學雜誌《APIED》是以法文創造的名稱，意指「漫步」，很適合這片古老街道的土地。

設施。

晴朗的午後，空無一人的純樸街道。追憶過往風貌，進行了大規模整修的建築物掛著白色門簾，不時乘著風輕輕擺動，十足撩動心弦的景象。

穿過門簾進入咖啡館，透過寬廣空間前方的窗戶，可以看見一整片綠意盎然的庭院，照入庭院的陽光也為室內帶來些許明亮。

大桌旁的位子能夠近距離欣賞庭院美景，擺著漆黑的廚櫃和昭和時代電視機的座敷，以書架隔開的窗邊座位。不管坐在哪裡都會覺得心情平靜，但這裡不只令人感到舒服愜意，還散發著些許特別的魅力。

咖啡館的經營者是金城靜穗女士和女兒京香小姐，靜穗女士以個人名義發行優美的文學雜誌《APIED》，

每期會介紹一位作家，委託不同風格的文字工作者撰寫與該作家有關的評論或散文。法蘭茲・卡夫卡（Franz Kafka，出生於奧匈帝國的德語小說家）、被稱為「日本近代詩之父」的詩人萩原朔太郎、日本現代著名小說家澀澤龍彥……書架陳列的書或《APIED》為喜愛文字世界的人們送上短暫的美好時光。

負責咖啡館點心製作和接待客人的京香小姐分享了大整修的往事。

旅館在昭和末期歇業後，有段時期成為大原名產柴漬（原本是用茄子製成的漬物，如今多是以黃瓜和茄子為主）生產販賣所。一九八七年由不動產公司取得所有權後，二〇〇〇年翻修了這棟擱置多年的建築物。

「當初屋裡還住著蝙蝠，根本就是廢屋。」

景觀絕佳的二樓是令人想起昔日旅館面貌的和室。
拆掉紙拉門，立刻變成大廳。

62

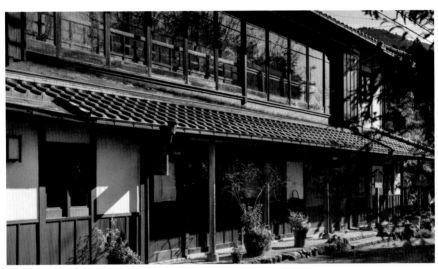

活用舊有的結構體與格局，天花板和庭院的石燈籠等物是從拆除的町家或數寄屋造（依喜好打造風格）的茶室等處接收而來。一樓改造為迎接客人的咖啡館也是為了延續建築物的壽命。

京香小姐說，雖然咖啡館只營業到傍晚，到了晚上二樓會全部點燈，從外面看起來宛如過去的旅館。彷彿見到過往旅人走在夜路上看見燈火時安心的表情。

● menu（含稅）
咖啡　450日圓
各種壺裝紅茶　700日圓
藍莓生乳酪蛋糕　450日圓
法式鹹派　600日圓
貝果　600日圓

● Café Apied
京都市左京區大原大長瀨町267
075-744-4150
10:00～18:00
4月～6月、10月～11月僅週五、週六日及例假日營業。
JR及其他各線「京都」站下車，轉搭公車1小時10分鐘，在「大原」站下車，徒步10分鐘。

大原的早晨有時會起濃霧，「在天色還暗的時候起床做準備，結果看到一片白霧茫茫」。京香小姐説包含那樣的日子在內，迎接客人的準備時間，她總是樂在其中。

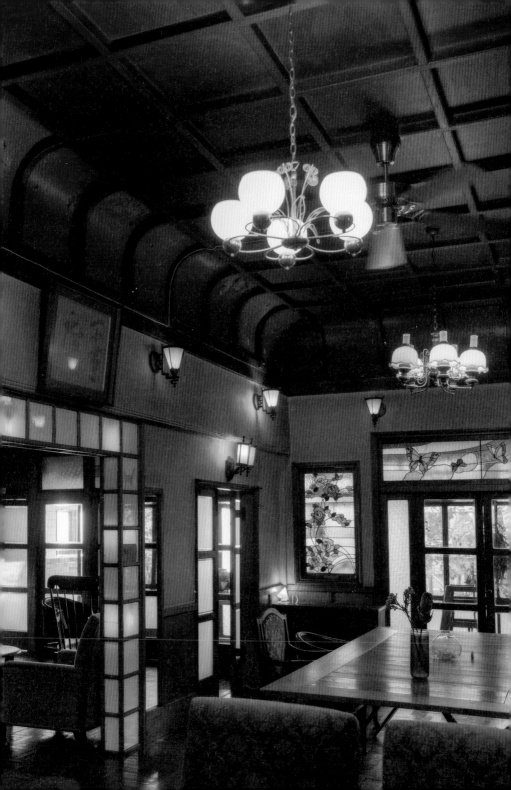

在夏季尾聲漫長的黃昏時刻，感受著殘留在空氣中的熱度，搖晃身體漫步在京都最古老的花街島原。

江戶時代中期達到巔峰期的島原是擁有許多一流藝妓的高格調花街，扮演著京都文化沙龍（志趣相投、具一定身分地位的一群人聚在一起，討論交流感興趣的文化、思想等議題的非正式聚會）的角色。幕府末期的英雄們也曾昂首闊步在這條街上，嘉永大火之後逐漸衰落，現在仍持續營業的茶屋只剩「輪違屋」一家。

若沒有經過輪違屋和殘存的大門，以及現在僅存的揚屋（私人招待所）建築、被指定為日本的國家重要文化財的「角屋」，對不了解島原歷史的旅人來說，這裡看起來或許只是普通的寧靜住宅區。

此行的目的地「KINSE旅館」就在輪違屋附近，是一棟歷經數個時代的木造建築。推開拉門的瞬間不禁屏息，出現在眼前的是被馬賽克磁磚地板和鳳凰彩繪玻璃點綴得幽暗華麗……十足島原歷史氛圍的門廳。

內部是從日式外觀難以想像的奢華西式房間，當作咖啡館兼酒吧使用。點完咖啡和蛋糕後，坐在窗邊的座位。

老闆安達浩二郎先生說，這家旅館是兩百多年前的揚屋，近年雖然做了來歷調查，因為找不到上樑記牌（上樑儀式時放在屋內高處的牌子，上面有工程名稱、上樑時間、業主、設計者等資訊），正確的屋齡不明。

揚屋在大正後期至昭和初期歇業，當時安達先生的曾

整修時盡可能保留原貌的美麗咖啡館，過去曾是花街揚屋（私人招待所）的記憶與昭和旅館的記憶重疊融合。據說有學生參加戶外教學時住過這裡。

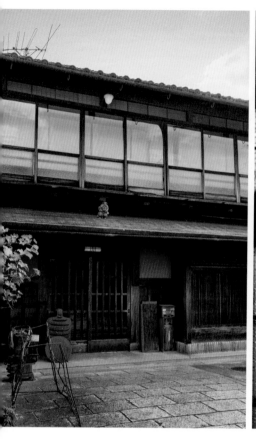
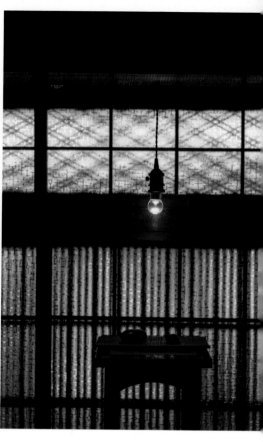

祖母買下，改造為旅館。

曾祖母的父親和弟弟是木匠師傅。隨處可見的彩繪玻璃和泰山磁磚（池田泰山設立的泰山製陶所製造的磁磚）皆為當時的物品。

這棟成為旅館的建築物展開了超過六十年的第二人生，但一九九一年歇業後一直沉睡。安達先生從祖母手中接下它，進行整修，二〇〇九年將一樓改頭換面變成咖啡館兼酒吧。

成為咖啡館的是挑高天花板的西式房間，旅館時期曾是社交舞室，或在電視還很少見的時候，被當作大家聚在一起收看電視節目的「電視室」。

啜飲咖啡，感覺水晶吊燈光線微弱的天花板角落，這塊土地的精靈像夜光藻（又稱夜光蟲，在台灣被稱作藍眼淚）似的閃爍發光。

66

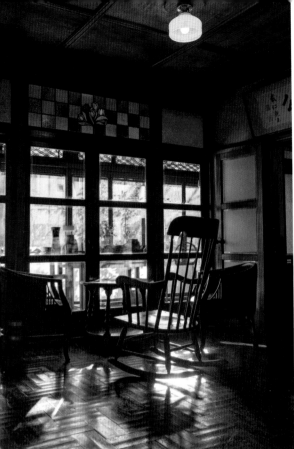

● menu（含稅）

咖啡（巴西） 500日圓

咖啡（宏都拉斯） 650日圓

咖啡歐蕾 600日圓

當日蛋糕 600日圓

起司司康 600日圓

● KINSE旅館

京都市下京區西新屋敷太夫町80

075-351-4781

17:00～24:00

週二公休

JR「丹波口」站下車，徒步10分鐘。

〔右頁〕右‧門廳的窗邊。

右下‧掛在咖啡館牆上一角的溫度計寫著「金清」二字，應該是以前旅館的名字。老闆說：「其實我本來沒打算開咖啡館，對老房子也不感興趣」，繼承祖母的老屋後，為了使其重生才委託建築事務所expo進行翻修。活用歷史積累的基礎部分，巧妙結合嶄新的設計，誕生出這個大正、昭和、平成各時代魅力和諧共存的美好空間。

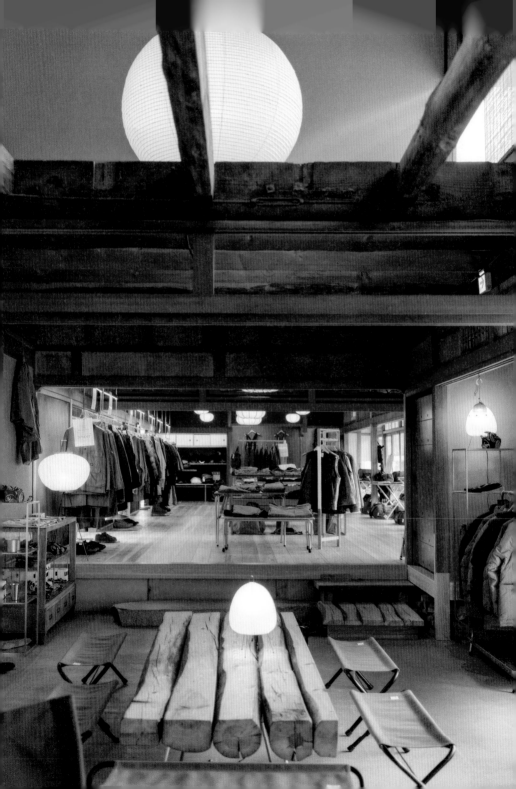

篝火與咖啡，這句話就像一句魔咒，光是想像就覺得緊繃的肩膀或背部獲得舒緩。

我想起在投宿旅館的導覽手冊裡看到的一句話，當季食材之中，味道或香氣很搭的組合，京都人稱為「天作之合」。

初冬的篝火與咖啡，肯定是完美的天作之合……。讓我有這種想法是在二○二○年造訪剛在嵐山開設沒多久的Snow Peak Cafe，那裡激起我的「野遊慾」。

總公司設在新潟縣燕三條地區的Snow Peak是在國內外擁有廣大粉絲的戶外品牌。優秀的機能性與設計、百分之百日本生產的高品質商品獲得消費者信賴，也很懂得傳達露營的樂趣，吸引都市生活者前往山野或森林。

「讓野遊成為人生一部分。」

這是在咖啡館點完咖啡後，店員手寫在紙杯上的一句話，也是Snow Peak的企業理念。真是令人舒心自在的一句話。

「Snow Peak LAND STATION京都嵐山」是將大正時代的料理旅館翻修而成的Snow Peak體驗旗艦店。商店附設咖啡館，可以享用獨家的抹茶飲品或咖啡、甜點。

找張椅子坐下，邊喝咖啡邊環顧店內。

多雲天空的微弱陽光透過挑高的窗戶柔和地照進室內，在屋齡百年的柱子和作工精緻的氣窗、抹灰飾面的牆壁包圍下，整齊陳列著露營裝備及服裝。

前身是大正時代（一九一二～一九二六）的料理旅館。特別保存的鏤空雕花氣窗也是看點之一。這棟原本位於內部腹地的建築物，因為翻修被移建至面向道路的位置。

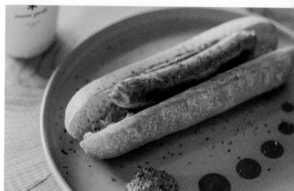

各種與京都傳統工藝業者聯名的商品相當吸睛，像是防止咖啡豆受潮的開化堂美麗茶筒，方便攜帶的大小可裝兩人份、約三十公克的咖啡豆，實現心中嚮往的「兩人圍坐在火堆前喝咖啡」。庭院內設置和建築師隈研

吾共同開發的移動式住宅，可透過住宿更深入了解嵐山的美好。

藉由Snow Peak遇見這片土地的傳統與自然，這裡正等著你來感受這樣的體驗。

上・咖啡館一隅。
中・長野縣白馬村的手工法蘭克福香腸。在白馬村也有設點的Snow Peak與在地生產者也有深厚的交流。
下・擺放調理器具的一角。店內還有老牌和服專賣店「YAMATO」設立的「YAMATO Tsungari Gallery」，可租借絲綢和服，穿著上街觀光。

上·中川政七商店與旗下品牌「茶論」聯名的戶外茶具組。
下·建築師隈研吾設計的小型移動式住宅「住箱─JYUBAKO─」，意指可移動的「旅行建築」。備有淋浴間和廁所，家具用品是採用京都傳統工藝的特別樣式。真想投宿於此，盡情享受嵐山野遊之樂。

🍃 menu（含稅）
特調咖啡M　520日圓
咖啡拿鐵　560日圓
各種蛋糕　420日圓～
當日湯品　600日圓
熱狗堡　800日圓

🍃 Snow Peak Cafe
京都市右京區嵯峨天龍寺今堀町7
075-366-8954
10:00～19:00（最後點餐18:30）
第三個週三公休
JR「嵯峨嵐山」站下車，徒步1分鐘。

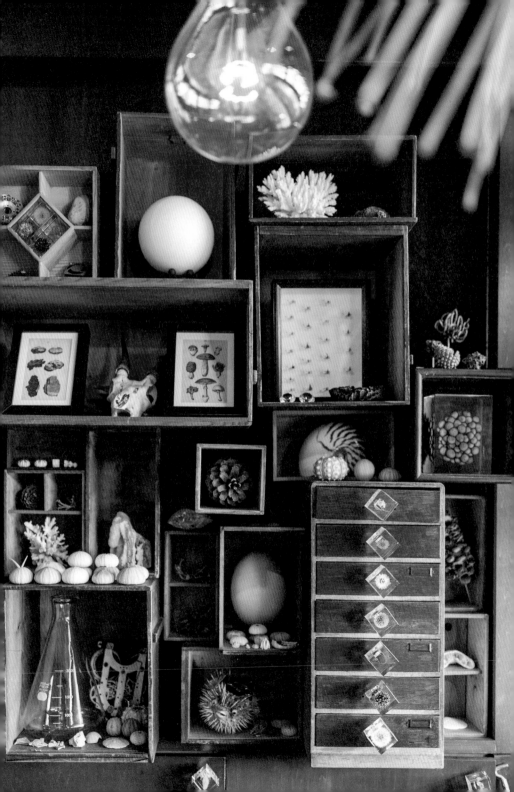

右・店內的陳設。
上・水晶聖代。也會配合季節或展示主題製作琉璃色的青金石蛋糕，令粉絲相當開心。擺放大玻璃桌的咖啡館空間內部，另有提供帶小孩上門的客人放鬆休息的矮桌坐墊區。

水果上擺著水晶閃發光，好像要把水晶吃進嘴裡，覺得很興奮！那是店員親手將錦玉羹一塊塊切下做成的水晶聖代，是「usaginonedoko」人氣甜點。

將兔子洞（usaginonedoko）般的連棟長屋翻修而成這個空間是商店和藝廊、旅館、咖啡館的複合式設施。以「傳達自然的造形美」為主題的商店，展示販售標本或獨家的標本商品。

陳列從世界各地網羅的植物、礦物、動物骨骼標本的這家店，宛如放在掌心令人驚嘆連連的自然史博物館。推開門，就像童年時代那樣，在好奇心的驅使下，雙腳蠢蠢欲動。

第一次發現原來海膽的骨骼標本這麼美！看起來就像是在牛奶色或玫瑰色的表面

撒滿珍珠的精緻寶冠。獨創的「Sola cube」是在透明壓克力方塊內放入花或種子的熱門商品。

老闆吉村紘一先生想保留這棟建於一九三九年成為空屋的長屋，於是開設了這家店。

「這房子是曾為宮大工（建築修補神社佛閣的木匠）工頭的曾祖父吉村富三郎為了徒弟和其家人建造的家。」

見到街道上楓香樹的果實，使吉村先生體悟到這個空間主題的自然造形美。

「我深刻感受到大自然萬物的形態超越人類的設計，希望能讓客人在這裡也能感受到那樣的驚奇感（sense of wonder）。」

吉村先生的曾祖父曾是宮大工，這是他經手建造的連棟長屋。二樓的和室被保留下來，當作包租的旅店。

● menu（未稅）
咖啡　500日圓
各種香草茶　680日圓
水晶聖代　890日圓
礦物甜點組合（週六日及例假日限定）　1350日圓
每週更換的午間盤餐　1000日圓
● usaginonegoko 京都店
京都市中京區西京南原町37
075-366-6668
11:30～19:00（最後點餐18:00）
週四公休
京都地鐵東西線「西大路御池」站下車，徒步3分鐘。

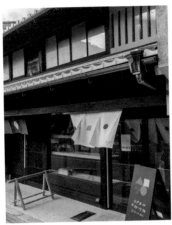

● menu（含稅）
美式咖啡　550日圓
焙煎抹茶拿鐵　650日圓
巧克力醬慕蛋糕組合　1400日圓
炸牛排三明治　2400日圓

● 本日的
京都市中京區指物屋町371
075-746-2995
9:00～19:00（最後點餐17:00）
不定休
京都地鐵烏丸線「丸太町」站下車，
徒步5分鐘。

在坪庭綠意賞心悅目的咖啡館享用炸牛排三明治和湯。點餐後才開始製作，隨時都能吃到現炸的美味。還有法式火腿起司三明治、蛋糕、阿芙佳朵（Affogato，香草冰淇淋加義式濃縮咖啡）等可供選擇。

二〇二〇年秋天，翻修屋齡超過一百三十年的町家，開設了這家住宿設施與烘焙坊＆咖啡館。

掛著藍色門簾的入口是服裝公司華歌爾包棟租下的時尚旅館。掛著白色門簾的入口是人氣店家「Bread, Espresso & 嵐山庭園」（請參閱P46）在京都的第三間店「本日的」，這裡就算不是住宿客也能入內享用。

通過烘焙坊內的小坪庭，出現從入口無法想像的挑高天花板的咖啡空間。

「炸牛排三明治」分量十足，現炸的柔軟牛排、厚度和牛排相等的專用吐司，以及自製芥末醬，可說是最棒組合的完美餐點。

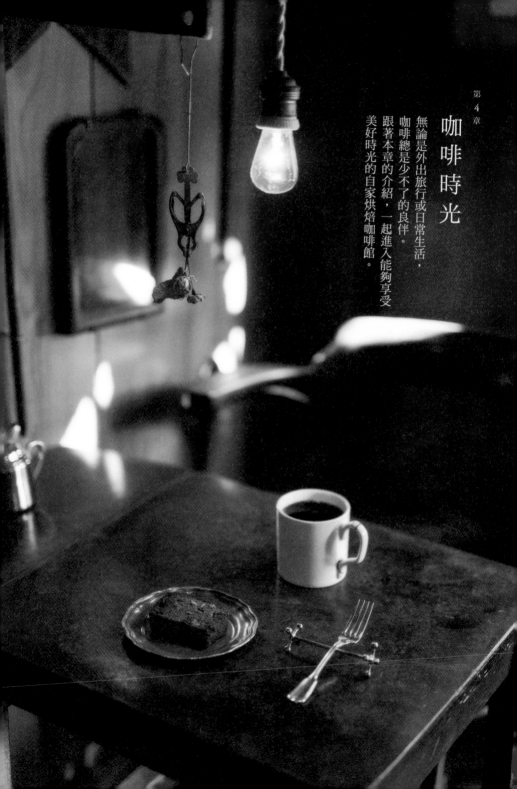

第 4 章

咖啡時光

無論是外出旅行或日常生活，
咖啡總是少不了的良伴。
跟著本章的介紹，一起進入能夠享受
美好時光的自家烘焙咖啡館。

WIFE&HUSBAND

咖啡、野餐、骨董
從鴨川出發的百步幸福

北大路

將書陳設在牆上，固定翻開頁面的是，用
來拉撐皮手套手指的法國古董撐架。

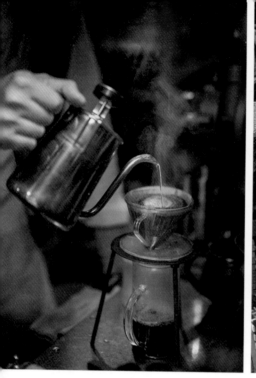

右·春秋兩季，帶著裝了咖啡和點心的提籃、租借桌椅，馬上就能到鴨川野餐囉！
左·正在手沖咖啡的恭一先生。

從鴨川堤防悠閒步行百步距離的住宅區小巷內有一家美麗的小咖啡館。

店內只要坐了七、八人就會客滿。即便如此，除了日本各地，國外也有許多人為了品味「W＆H」的幸福專程造訪。

玻璃門上寫著「咖啡、野餐、骨董」一行字，那是這家咖啡館的三大要素。自家烘焙的咖啡、提籃裡放著裝入保溫瓶的咖啡和點心，在鴨川邊的草地上開心野餐。

店內還有老闆吉田恭一先生、老闆娘幾未小姐因興趣收集的各種「古物」。據說這對恩愛的夫妻開始經營咖啡館之前已經住進這房子，平時充分享受這三大要素。

十二月某天的開店時刻，店門打開後，幾名正在排隊

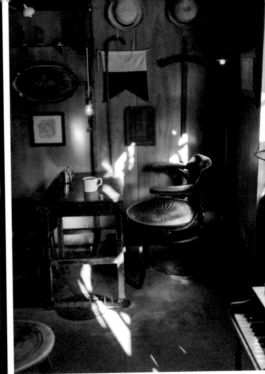

遇見這棟曾是空屋的建築物時，吉田夫婦當下認定「就是這裡！」，默契十足地對望。擁有共同的價值觀，朝著相同方向前進的他們真是天生一對。

的客人被招呼入內。

中午前的陽光照進狹小的空間，舊桌椅隨處浮現淺金色光影。店內擺的都是精挑細選的美麗物品。懸吊於滑輪的燈泡、老舊的麥稈帽、鏡子、發條和齒輪，全部都是在其他地方看到可能會忽略，用途不明又令人摸不著頭緒的物品。

欣賞完古物的小宇宙，仔細瞧了瞧牆面，發現竟是三合板，還有那個美耐板的櫃檯……儘管感到失禮，這裡好像昭和時期的簡陋食堂喔……？

吉田夫婦笑著說：「沒錯啊。」這房子建造於戰前，過去有段時期增建的部分成為關東煮店，此後約莫十年變成空屋。

「雖然不是多棒的材料，

因為有陳年的風味，所以我們想盡可能維持原貌。」

早已失去魅力的舊材料，吉田夫婦究竟是施了怎樣的魔法呢？

「看起來是美麗的骨董或不值錢的垃圾，標準因人而異。我迷上古物之後，每次只要去最愛的骨董店，總會在那裡發現沒有看過的東西。」

經過不斷磨練，培養而成的審美觀，以及「只要客人開心，我也會很開心，僅此而已」的心意，然後用心傳達那份心意，創造出這個幸福的空間。

恭一先生和幾未小姐過去各自在紅茶專賣店與茶館累積了十年的工作經驗。

活用紅茶方面的造詣，獨自探究烘豆和沖泡方式的

恭一先生，預想生活中喝咖啡的場景，組合出理想的味道。販售的咖啡豆也花時間著以往體驗過的美好瞬間附上手寫信，讓收到的客人相當感動。

負責製作點心及接待客人的幾未小姐擁有美好的笑容，光是看到她就覺得心情好。

幾未小姐說：「讓上門的客人很快就能感受到『被歡迎』的感覺是我很重視的事。」現在因為新冠疫情必須戴口罩，很難看到對方的表情，所以她將意識集中在最初的那聲「歡迎光臨」。

細雪短暫紛飛的早晨，心想去造訪W＆H。開店五分鐘前，陰暗的窗內亮起微弱的金黃色燈光。

過去憧憬遠方某個事物的感情，或是已經不存在的最愛的咖啡館的記憶悄然浮現腦海。那個在腦中某處收藏著以往體驗過的美好瞬間的箱子，被W＆H輕輕打開了蓋子。

● menu（未稅）
咖啡　550日圓
咖啡歐蕾　600日圓
蛋糕　400日圓
烤吐司（奶油）　350日圓
烤吐司（蜂蜜起司）　450日圓

● WIFE&HUSBAND
京都市北區小山下內河原町106-6
075-201-7324
10:00～17:00（最後點餐16:30）
不定休
京都地鐵烏丸線「北大路」站下車，徒步4分鐘。

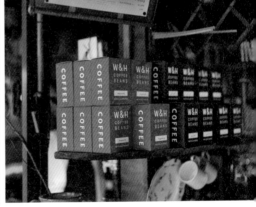

上右·將學生優美筆跡的筆記裱框掛在牆上裝飾。

上左·店內燈具多數出自老闆恭一之手。

下右·咖啡豆也是很受歡迎的伴手禮。

下左·藍紋起司和蜂蜜完美融合的烤吐司十分美味。白鑞（錫鉛合金）盤與刀叉、馬克杯都是「非此莫屬」的精選。

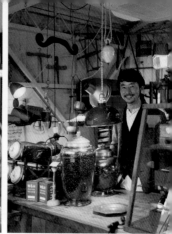

Roastery DAUGHTER / Gallery SON

WIFE&HUSBAND的咖啡焙煎所與藝廊

七條堀川

● menu（未稅）

7種咖啡豆（200g盒裝）	各1400日圓
W&H COFFEE GIFT SET 2種	3300日圓
W&H COFFEE GIFT SET 3種	4800日圓

● Roastery DAUGHTER / Gallery SON
京都市下京區鎌屋町22
075-203-2767
12:00～18:30
不定休
JR及其他各線「京都」站下車，徒步7分鐘。

W＆H開店三年後的二〇一八年年底，在京都車站附近的堀川通旁開了一家大型的焙煎所和藝廊。隨著咖啡館的人氣高漲，原本的小型烘豆機已經無法應付。

老闆吉田恭一先生說：「只靠W＆H很難做到的『咖啡、野餐、骨董』三個要素，這下總算可以實現了。」妻子與丈夫、女兒和兒子，這樣的店名是單純的事實，也是貼切的比喻。

在一九六三年完工的三層樓建築，外牆上有白色立體的「COFFEE」字樣。吉田先生在門口安裝了十九世紀風格的英式雙開門，歷經風吹雨打，產生無數裂痕的木門，吸引人們伸出手去碰觸。

一樓是烘豆與販賣咖啡豆

82

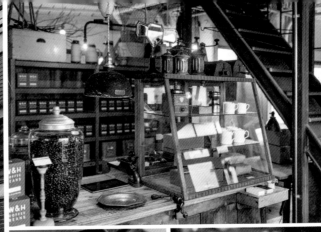

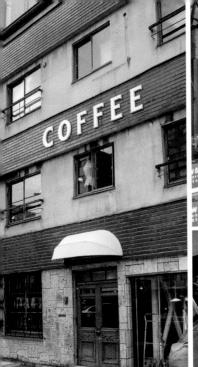

〔右頁〕右・站在櫃檯內的恭一先生。／富士皇家「FUJI ROYAL」的烘豆機與集塵桶。
上右・粗獷的鋼筋階梯也變得充滿魅力，品味果然不同凡響！
下右・二樓藝廊陳列的雜貨小物。
下中・恭一先生很珍惜的鋁製舊便當盒，蓋子上的洞是醃梅乾的酸蝕嗎？

的空間，二樓是陳列恭一先
生精選的衣服和餐具等「古
物」的藝廊。這裡散發著和
擁有堅定世界觀的W＆H相
同的氛圍。

詢問恭一先生骨董有何魅
力，他拿出視為寶物的戰
前鋁製便當盒。他說布滿腐
蝕小洞的盒蓋呈現自然的美
感。

「這並非人為刻意設計，
而是在漫長歲月中自然產
生。正因為如此，所以看起來
很美。擁有骨董的喜悅就像擁
有美麗夕陽的喜悅。也許，這
個便當盒過去被隨便對待，
過著不幸福的人生（笑），如
今來到這裡，我會好好珍惜
它。」

透過那些小洞窺見人力遙
不可及的時光流動與偶然。

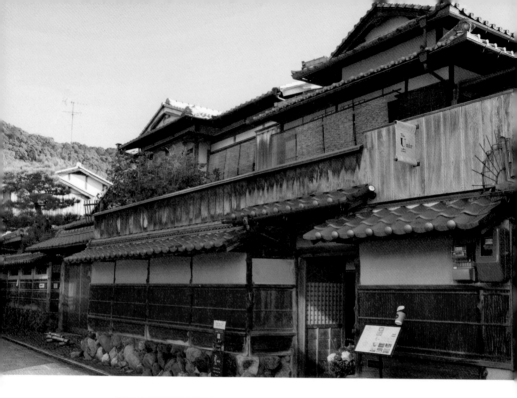

22

The Unir coffee senses

Unir的頂級咖啡館誕生在
濃縮京都魅力的地區

八坂神社

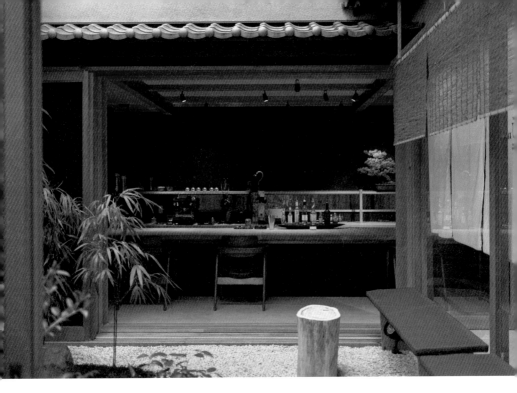

右上·THE Unir位處高台寺通往清水寺的石板路巷弄,一念坂、二寧坂、產寧坂(坂=坡道)接續而成的坡道風情萬種,是多數人心中的「京味」風景。
右下·使用京都八幡市澀谷農園的品牌草莓「京之水滴」(京の雫)的甜點盒。
上·隔著坪庭的「Coffee Senses Bar」是可以享用咖啡調酒的特別空間,擺設風格沉穩洗練。

　帶有水果或花香風味的咖啡,排列在小木盒內的鮮豔成熟草莓,下方鋪著奶凍與白酒凍,每天限定五份的精緻甜點。

　坐在藍色天鵝椅(Swan Chair,一九五八年丹麥建築大師阿納·雅各布森〔Arne Jacobsen〕設計的現代風格家具),看著這個完美的組合,多少消除了觀光的疲勞。

　這裡是精品咖啡專賣店「Unir」在二○二○年底開設的新店「THE Unir」。懸掛在高挑天花板的是美國藝術家野口勇(Isamu Noguchi)的燈具,透過和紙滲出柔和的燈光。

　屋齡已超過百年、別具風格的木造房屋內、迴盪著研磨咖啡豆的聲音、空氣中飄散著「頂級(Top of Top)」的咖啡香氣。

Unir是從京都長岡京的自家烘焙咖啡小店起家，成為帶動關西精品咖啡領域的第一人。持續向世人傳達高品質咖啡的魅力，現在擁有包含大阪店和名古屋店共五家分店。

集其魅力於大成的代表店，正是開在京都觀光中心地的這家店。位於高台寺旁風情十足的石板路綿延的一念坂，建築物本身又是京都市指定的傳統建造物，提供美味的咖啡與甜點，一切都是Unir的最頂級。

老闆山本尚先生在新冠疫情的嚴峻時刻毅然決然開店。許多自家烘焙咖啡店選擇歇業，透過網路販售咖啡豆維持經營，他的這項決定是充滿野心的大膽挑戰。

山本先生說：「咖啡店是日常生活的必要場所，我抓

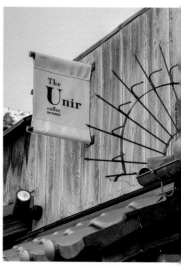

屋齡超過一百年的主屋和圍牆是京都市指定的傳統建造物，過去曾被當作義大利總領事公邸和巧克力店使用。Unir的老闆山本尚先生會親自前往各國的咖啡產地採買，也是表現活躍的卓越杯（Cup of Excellence，COE，或稱超凡杯）國際杯測評審。首席咖啡師山本知子小姐實力精湛，多次獲得咖啡師大賽的冠軍或亞軍。有機會請到THE Unir喝一杯最棒的咖啡。

住了這個好機會。」以前在長岡京的總店，光是咖啡豆的販售已經忙不過來，有段時期撤掉了內用空間，因此更加深他對咖啡館的渴望。在觀光客更少的時候更要開設THE Unir，將這裡培養成能夠向世界傳達美味咖啡的場所，他的語氣展現了十足的信心。

● menu（含稅）
美式咖啡　450日圓～
澀谷農園的美莓滿滿
奶凍甜點盒　1800日圓
以觸感品味的成熟軟Q
咖啡法式吐司　850日圓

● The Unir coffee senses
京都市東山區桝屋町363-6
075-746-6353
11:00～18:00（最後點餐17:30）
週三及第三個週四公休
京阪電車「祇園四條」站下車，徒步16分鐘。

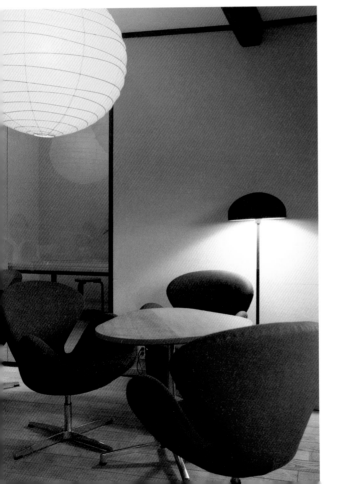

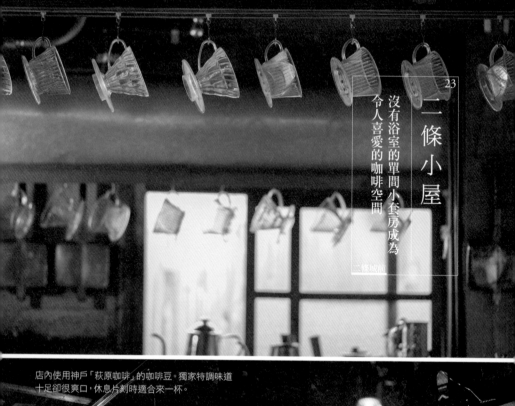

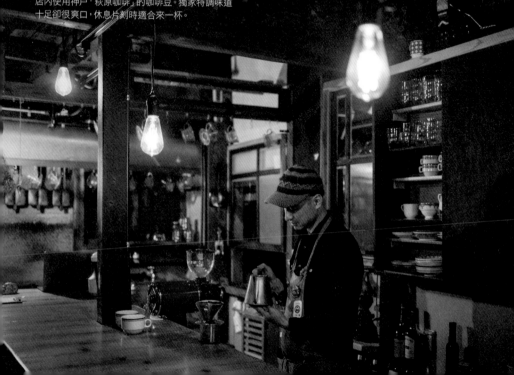

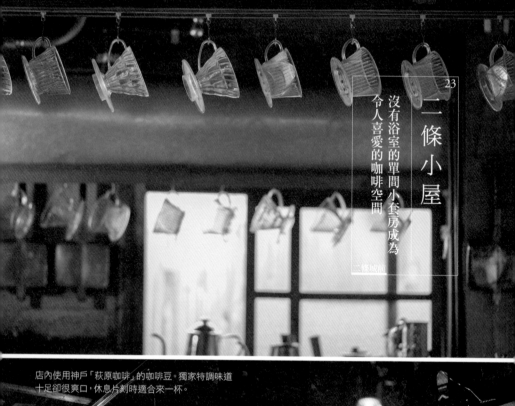

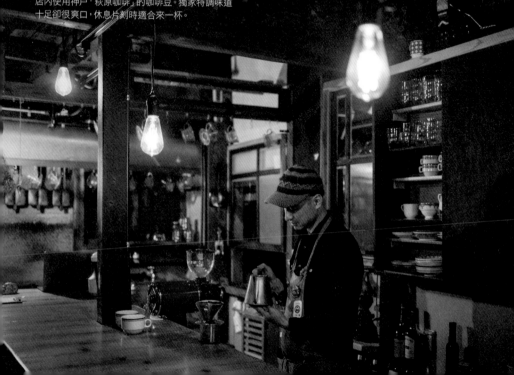

23

二條小屋

沒有浴室的單間小套房成為
令人喜愛的咖啡空間

二條城前

店內使用神戶「萩原咖啡」的咖啡豆。獨家特調味道
十足卻很爽口，休息片刻時適合來一杯。

在二條城不遠處的住宅區一角，被遺留在停車場內的老舊小屋，屋簷下有一塊「COFFEE」的招牌。

樸素的模樣看起來像是小倉庫，卻散發出經年累積的非凡魅力。

其實這是建於一九四六年的「沒有浴室的單間小套房」，不滿七坪大的狹小住宅。西來昭洋先生租下這棟荒廢了將近十年的空屋，開設咖啡店「二條小屋」。根據曾經在設計事務所工作的經驗，活用土牆或舊木材的質感，親手進行整修。

打開木框門進入店內，集結老朽化、洗練、可愛三大魅力的空間令人驚豔。

立飲吧檯、黑褐色牆上掛著發光的金色小號、低矮的天花板橫樑，以及一整排吊掛在老闆頭上，實用兼具視覺效果的咖啡濾杯。

用復古或懷舊形容似乎不夠貼切，這個美好的空間散發著破舊、時尚的成熟可愛感。

咖啡是在客人面前放好杯子和濾杯後，當面手沖而成。那個看似俐落淡定的動作，其實是相當出色的技術。將手沖壺的壺口以螺旋畫圓的方式，在咖啡粉上緩緩注入熱水。在工作的空檔時間或回家前稍作喘息，為了營造那些微小幸福而精心沖泡的咖啡。

西來先生在學生時代被英國著名設計師泰倫斯‧康藍（Terence Conran）介紹世界

上‧牆面藝術。
下‧在閣樓找到的舊相簿的其中一頁。可能是最後獨居在此處的老婦人年輕時的照片，目前沒人知道當時的情況，真相不明。

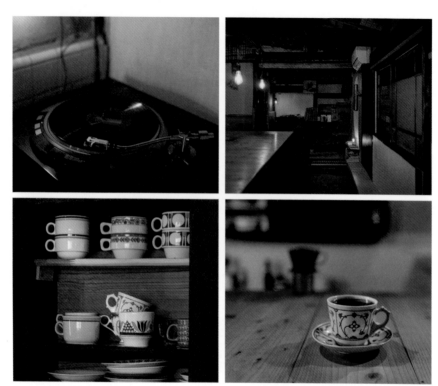

上・JBL的喇叭播放著爵士樂，西來先生會依季節或時段、店內氣氛選擇適合的唱片。
右・定居德國的客人送的骨董茶杯＆茶托。隨意擺在店內的每一樣物品都有一段小故事。

● menu（含稅）

滴濾咖啡　410日圓～
青森蘋果原汁　400日圓
和歌山蜜柑原汁　450日圓
胡蘿蔔蛋糕　210日圓～
熱壓三明治　330日圓～

● 二條小屋
京都市中京區最上町382-3
090-6063-6219
11:00～20:00
週二公休＋不定休
京都地鐵東西線「二條城前」站下車，
徒步1分鐘內即到。

各地小巧空間的著作《small spaces》吸引，覺得狹小卻令人感到放鬆的空間很有魅力，因此選擇了這間老屋。

不過，這房子已經老朽到每當颱風來襲，粉絲就會很擔心，而且夏熱冬冷。

於是，西來先生會刻意做些充滿玩心的事，像是用火鉢讓客人取暖，他說：「辛苦並快樂地活著。」這間不知何時會被拆除的小屋，充滿了「咖啡店」存在的所有魅力。

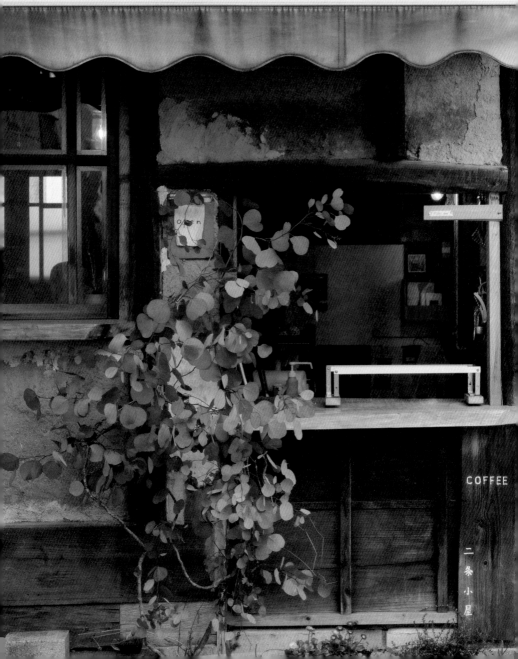

walden woods kyoto

大正時代的洋房
變身為極簡的白色森林

五條

漆師（塗漆師）屋町或佛具屋町等，匯集來自職業的古老町名的五條一帶。走在寧靜的街道上，面向小公園的巷內出現吸引目光的開放式建築物。那是二〇一七年翻修大正時代的洋樓開設的人氣自家烘焙咖啡館。

主立面（façade，建築物的正面）是簡單的白色調，但仔細看會發現有純白和淡灰色的迷彩圖案，早晨至黃昏隨著太陽的移動變化出豐富的表情。日落後，主立面變成暗藍色，店內反倒呈現發光優美的氛圍。

許多人不遠千里就為了造訪這個有型的空間，客人在一樓取走咖啡後，沿著擺放燈籠的白色階梯往上走。

二樓是令人驚豔的寬敞空間，沒有桌椅的純白色空間，像那般靜謐的風景。

經手空間企畫及設計的嶋村正一郎先生很喜歡美國作家亨利‧梭羅（Henry Thorea）的自省散文集《湖濱散記》，他將書中在瓦爾登湖畔次生林與大自然共生的梭羅世界觀投影在這個空間。

商標的圖案是浮現於早晨薄霧的新月，邊喝咖啡邊想像那般靜謐的風景。

周圍是階梯狀的長椅。窗外斜照入內的陽光與成排的燈籠在白色世界形成漸層光暈。客人各隨己意坐在喜歡的地方享用咖啡的景象，彷彿是圍坐在森林中的隱形火堆前。

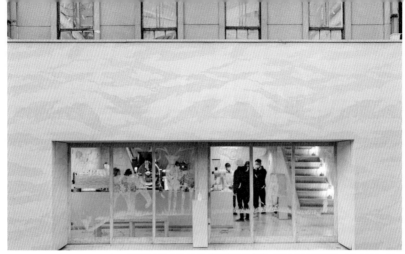

上‧傍晚時刻的一景。曾是時裝設計師的嶋村先生過去在法國生活了將近二十年。
擺在一樓牆邊的復古工業用提燈和咖啡館使用的七〇年代軍用餐具皆為法國製。
右‧為了充分發揮咖啡豆的原味，用一九六〇年代德國PROBAT的烘豆機烘焙。

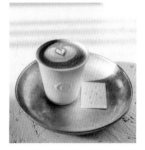

● menu（含稅）
walden特調　400日圓～
義式濃縮咖啡　350日圓
印度奶茶　600日圓
餅乾　200日圓
可麗露　250日圓
巧克力蛋糕　350日圓

● walden woods kyoto
京都市下京區榮町508-1
075-344-9009
8:00～19:00
不定休
京都地鐵烏丸線「五條」站下車，徒步6分鐘。

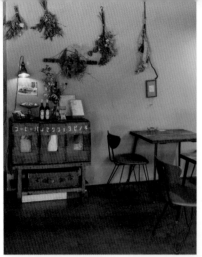

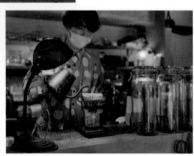

旅音輕聲訴說：「咖啡樹的花語是『一起休息吧』」。
下右・正在手沖咖啡的北邊先生，從滋賀縣搬到京都市展開大學生活
後，進而被這座城市的咖啡店文化吸引。
下左・人氣甜點的咖啡凍聖代。

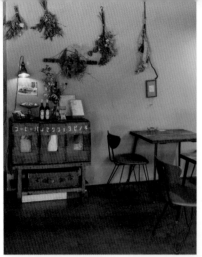

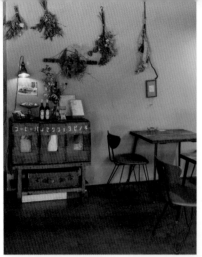

烘豆與販售咖啡的「旅音」位於一九六〇年代建造的前美術學校的教室。

烘豆機轟隆作響的下午，客人信步走進店內。有些人來買咖啡豆，有些人在內用空間享用咖啡和點心，耳邊傳來店員仔細介紹咖啡豆種類的說明。

二十多歲的老闆北邊佑智先生不只親自前往緬甸或越南等地採買咖啡豆，也致力於咖啡生產者的技術支援。

店名所包含的心意，就是想向世人宣傳沒沒無聞的亞洲小規模生產者。

從各地的咖啡農園來到京都的優質生豆，透過淺焙至深焙烘出甘甜味，送到消費者手中。成為優秀的「牽線人」，傳遞咖啡的美好正是這家店的任務。

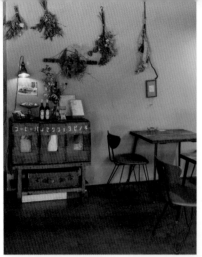

25

咖啡焙煎所
旅音

透過前美術學校
對外傳達的
咖啡生產者心聲

元田中

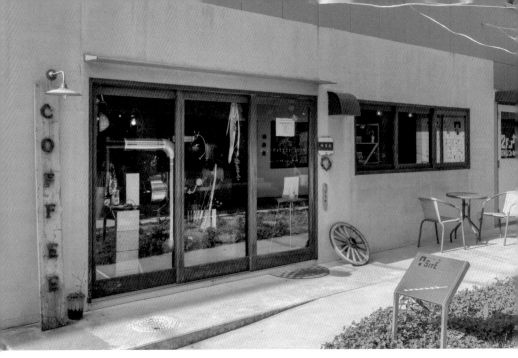

原為美術學校的建築物以「THE SITE」的概念進行翻修，舊教室變身老器物店或創作者的工作室。

● menu（含稅）

各種咖啡　500日圓～
金木犀香咖啡歐蕾　650日圓
旅音咖啡凍聖代　900日圓
鮮奶油與奶油乳酪三明治　780日圓
白味噌檸檬吐司　650日圓

● 咖啡焙煎所 旅音

京都市左京區田中東春菜町30-3 thesite A
075-703-0770
12:00～18:00
週一公休
叡山電車「元田中」站下車，徒步5分鐘。

曾經有受到感動的客人寫了「請幫我轉交給緬甸生產者」的信，誠懇致力於提升品質的生產者收到後非常開心。

傾心於傳統咖啡店文化的北邊先生，二〇二〇年底成為逐漸消失的咖啡店的牽線人，在大阪又開了一家店。

那是告別四十四年歷史的老咖啡店。因為不捨老店拆除後，令人懷念的風景就會從街頭消失，他接手那棟建築物，開設了「咖啡與點心 旅音」。

旅音傳達出形形色色的聲音，靜下心傾聽，彷彿能從一杯咖啡之中聽見遠方的微弱歌聲。

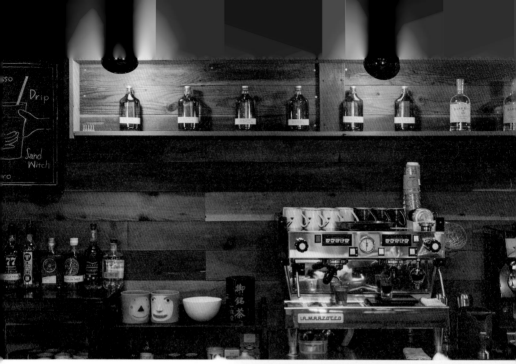

26

knot café
紐約布魯克林的咖啡結合京都名店的美味

上七軒

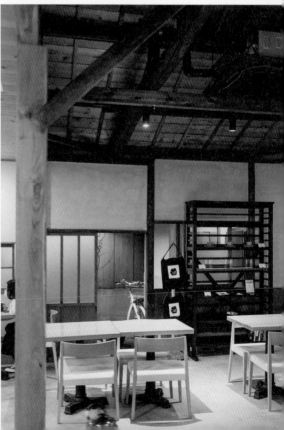

翻修原為西陣織的倉庫，拆掉天花板，露出屋樑。
據說以前和隔壁的建築物相連。La Marzocco 義
式咖啡機上方一字排開的是，布魯克林國王郡
（Kings County）釀酒廠的波本威士忌。

京都味的咖啡館是什麼呢？如果要更新答案，應該也包含這一家吧。從土地的歷史上來看，連接現在的街道，導入時代的嶄新氛圍。

位於北野天滿宮東側的上七軒是著名的京都五花街之中最古老的花街，通稱「西陣」的奧座敷（日本住宅文化中，接待客人的房間稱為表座敷，家人起居的房間是奧座敷，後來意思轉變為郊區或山區的觀光地點）」。其歷史與京都過去的基礎產業西陣織的繁榮有著深切連結。經營織物業的西陣老闆們和身穿華麗和服的舞妓或藝妓，彼此是對方的重要客戶。

意喻「結」的「knot café」是整修屋齡百年的西陣織倉庫，於二〇一五年開設的咖啡館。

概念是連結人與人、物品與物品，也連結京都與紐約。

人氣飲品是使用紐約布魯克林自家烘焙咖啡「Café Grumpy」的咖啡豆調製的拿鐵咖啡，搭配組合附近名店食物的精緻餐點。

例如，讓這家咖啡館一躍成名的是，在附近開設一號店的知名烘焙坊「Le Petit Mec」的小圓麵包，夾入向專賣店訂購的厚蛋燒做成的「高湯厚蛋燒三明治」。柔軟的口感中能夠品嚐到高雅的高湯風味。

此外，還有以西陣織為創作發想的知名和菓子店京菓子司「千本玉壽軒」與布魯克林Jacques Torres的巧克力組合而成的巧克力餅乾棒「CHOCO BOURO」。這麼說來，這些都是來自存在於創作精神的地區。

● menu（含稅）
咖啡　500日圓
拿鐵咖啡　650日圓
CHOCO BOURO　250日圓
奶油紅豆三明治　330日圓
高湯厚蛋燒三明治　330日圓

● knot café
京都市上京區今小路通七本松西入東
今小路町758-1
075-496-5123
10:00～18:00
週二公休（25號是週二時照常營業）
嵐山電車「北野白梅町」站下車，徒步15分鐘。

上‧現在已由店家從熬煮高湯開始製作的「高湯厚蛋燒三明治」與咖啡。
左‧懸掛在天花板的紅色帆船是紐約設計師艾蜜莉‧費雪（Emily Fischer）設計手工風箏。

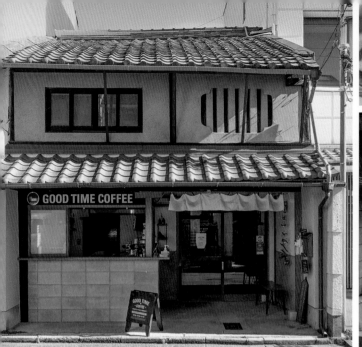

右上‧源於日本俗諺「鴨子背蔥來」（意指好事送上門）的美味「蔥鴨三明治」。
右下‧昔日灶腳的跑廊曾經設有爐灶。

GOOD TIME COFFEE 島原

活用舉辦地藏盆的百年屋齡町家

島原

試著在分散的名勝古蹟之間畫線連接，有時會浮現鮮明的歷史星座。好比用藍色的線連接接世界文化遺產西本願寺、步行數分鐘就會抵達的高格調花街島原和北側的壬生寺，就會形成閃閃發光的新選組星座。

連接西本願寺與島原的花屋町通南側，一棟屋齡超過百年的町家在二○一五年搖身一變成為咖啡店。

長久以來被當作地區居民的集會場所，除了讓町內的孩子們在「地藏盆」（京都各街道在八月下旬舉行的活動，祈願孩子們茁壯成長）的時候聚集於此，幾乎沒有其他用途。

經手翻修與營運的是京都的設計公司「TAKUMA DESIGN」，從商標及空間規畫可見其品味。

98

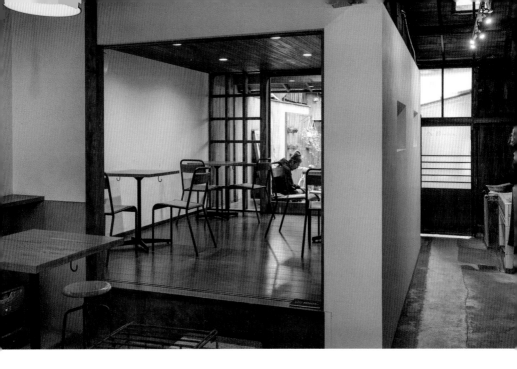

跑廊上方挑空是為了
讓爐灶的熱氣和煙散
去。有位客人坐在面
向坪庭的緣廊享用咖
啡。

● menu（含稅）

滴濾咖啡　400日圓

薑糖漿拿鐵　580日圓

水果卡士達三明治　750日圓

雞蛋三明治　700日圓

蔥鴨三明治　700日圓

● GOOD TIME COFFEE
　島原

京都市下京區突拔2-357

075-202-7824

10:00～18:00

年末年初店休

JR「丹波口」站下車，徒步10分鐘。

「進行整修工程時，從舊
土牆裡挖出百年前的報紙。
這才知道這房子的屋齡至少
百年。」

從設計師轉換跑道的咖啡
師笑盈盈地說。

走進店內，被稱為跑廊的
狹長土間前方會看到坪庭
與別館，這是典型的京都町
家格局。過去被當作店之間
（展示間。最靠近道路，做
生意用的房間）的空間設置
了外帶用的吧檯，內部的座
敷整理成內用空間。

店名隱含的期許是希望客
人度過美好的時光，把握良
機。煙燻土番鴨與九條蔥搭
配白味噌醬汁飄香的「蔥鴨
三明治」是幽默呼應日語俗
諺「好機會」所創造出來的
招牌料理。

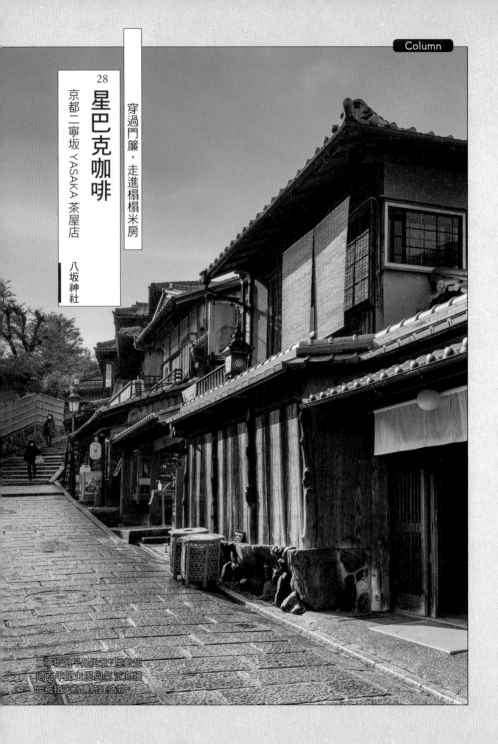

穿過門簾，走進榻榻米房

28
星巴克咖啡

京都二寧坂 YASAKA 茶屋店　八坂神社

二寧坂的早晨風景，屋齡超過百年的主屋與氣派高牆，已被指定為傳統建造物。

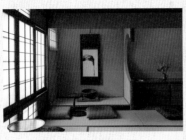

右‧商標也配合城鎮風貌做成特別
樣式，融入古都的景色之中。上‧店
內有三間和室，各有不同風格。

● menu（含稅）

滴濾咖啡 290日圓～
星巴克拿鐵 340日圓～
巧克力碎片司康 260日圓
各種三明治 380日圓
培根菠菜鹹派 380日圓

● 星巴克咖啡
　京都二寧YASAKA茶屋店
京都市東山區高台寺南門通下河原東
入桝屋町349
075-532-0601
8:00～20:00　不定休
京阪電車「祇園四條」站下車，徒步18分
鐘。

　展店遍及世界各國的全球
化咖啡店在京都展現特別的
風貌。沒想到會有設置壁竈
和多寶棚架的和室，提供了
嶄新的咖啡體驗。

　二〇一七年開設於京都人
氣觀光地區的「星巴克咖啡
京都二寧坂YASAKA茶屋店」
活用屋齡超過百年的傳統日
式住宅，外觀顯得別有風
情。

　這家店是星巴克在日本各
地展開的「星巴克區域性地
標店」(Starbucks Regional
Landmark Store) 之一，概念
是向地區的歷史或傳統文化
致敬，向世界傳達該地的魅
力。

　穿過門簾踏進店內，日本
的傳統建築與星巴克文化融
合的洗練空間令人不禁瞠大
眼。

　擺著洗手缽的小小前庭，
化的地面埋入瓦片成為視覺上的
亮點。仔細一看，那些瓦片
是希臘神話女海妖美人魚的
魚鱗啊！不刻意表現的隨興
安排與藝術在店內隨處可
見。

　連接兩棟房子，往內部長
長延伸的空間出乎意料有些
昏暗，櫃檯的柔和燈光淺淺
地浮現，據說是要營造手提
燈籠印象的照明方式。

　沿著走廊前進，在面向奧
庭（後院）的空間取走咖啡
後，步上二樓。在榻榻米房
間與西式房間、傳統建築和
現代藝術共處一室的空間，
好好享受印象深刻的咖啡時
光。

29 藍瓶咖啡

京都店

南禪寺

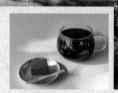

上‧翻修屋齡超過一百年的京都町家。
右‧咖啡與京都店限定的「抹茶巧克力醬慕蛋糕」，使用宇治利招園茶鋪的抹茶，餘韻散發淡淡的山椒香氣，使人感受到和風滋味。

二○一五年，在東京清澄白河開設日本一號店的美國「藍瓶咖啡」是讓寧靜的清澄白河街區一躍成為受注目的咖啡小鎮的推手。

三年後又開了「藍瓶咖啡京都店」。鄰近春季是賞櫻、秋季是賞楓知名景點的南禪寺西側，從地鐵蹴上站到咖啡館僅數分鐘的路程，就像在自然景觀豐富的公園散步，雙眼飽覽美景。

屋齡超過百年的兩層樓建築過去曾是旅館，店鋪分為兩棟，面向街道的商店內部有寬廣的中庭和開放感十足的落地窗咖啡館。坐在中庭的長椅，仰望清爽的藍天很舒服，在咖啡館感受具有歷史感的空間也很棒。

古老的柱子或橫樑露出的空間設置黑白色調的長吧

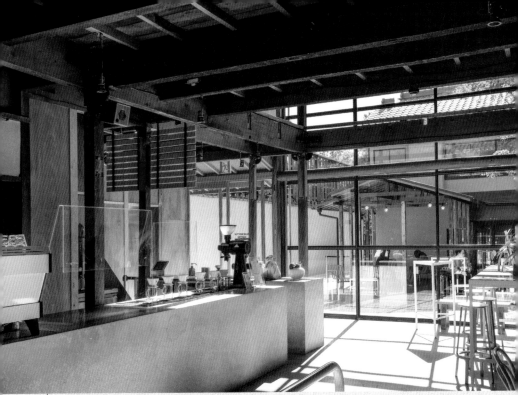

● menu（含稅）

滴濾特調咖啡　450日圓

義式濃縮咖啡　450日圓

抹茶巧克力醬麋蛋糕　300日圓

司康　400日圓

● 藍瓶咖啡 京都店

京都市左京區南禪寺草川町64

075-746-4453

9:00～18:00

年末年初店休

京都地鐵東西線「蹴上」站下車，徒步7分鐘。

喝到最棒的咖啡。

這樣美好的環境，一定能夠

時間慎選候補地點。若是在

喝的咖啡很好喝」，不惜花

能否讓客人覺得在那個地方

於「能否營造良好的氣氛，

事，長坂先生最重視的莫過

說到決定設店場所這件

長坂常先生。

的「Schemata Architects」的

的多家分店展現各自世界觀

經手翻修的是讓藍瓶咖啡

練空間。

現在、美國和京都交融的洗

建築物的歷史，形成過去與

部的竹小舞，能夠親眼見證

檯。土牆的一部分保留了內

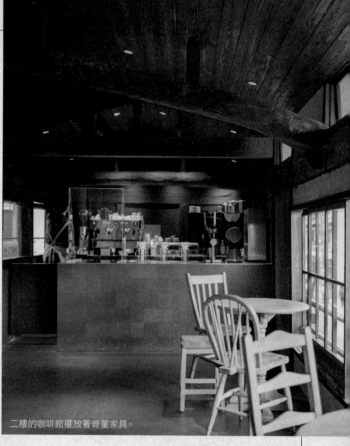

二樓的咖啡館擺放著骨董家具。

30 藍瓶咖啡
京都六角店

與百年自行車老店聯手

六角

京都的第二家分店「藍瓶咖啡 京都六角店」開在自行車老店「辻森自行車商會」的一角。

位於六角通小路口的辻森自行車商會，從明治時代後期便在此地營業至今，成為地區的交流場所。

為屋齡超過百年的町家灌注新生命，以下一個百年為目標尋求同伴，對他們「深入紮根地區，成為長久受到喜愛的場所」的想法產生共鳴的，正是藍瓶咖啡。

自行車與咖啡文化是很契合的組合。一樓一半的空間由自行車店和藍瓶咖啡的櫃檯分享，二樓成為氣氛沉穩的咖啡館。

咖啡館外圍的土牆，雨天時吸收濕氣會膨脹，肉眼就看得出來，放晴後又會釋出

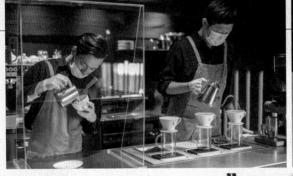

上右・拿鐵咖啡和夾入「都松庵」紅豆餡的
紅豆核桃奶油三明治。
右・外牆上是辻森自行車商會創業百年以
來的形象招牌自行車,翻修後仍未改變成
為十字路口的路標。

● menu(含稅)
美式咖啡　450日圓
拿鐵咖啡　520日圓
藍瓶羊羹　300日圓
紅豆核桃奶油三明治　450日圓

● 藍瓶咖啡 京都六角店
京都市中京區東洞院六角上三文字町226-1
無電話號碼
9:00～19:00
年末年初店休
京都地鐵烏丸線「烏丸御池」站下車,徒步7分鐘。

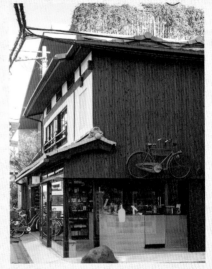

濕氣恢復原狀。在那樣的環境下為了保持咖啡味道的高品質水準,據說咖啡師每天早上會花一小時進行嚴密的調整。

京都六角店限定的「藍瓶羊羹」與紅豆核桃奶油三明治是和這一帶的豆餡專賣店及麵包店合作的商品。思考「對地區而言,我們在這裡的存在意義為何」,持續和人們累積日常交流,附近的居民也成為常客。當然,自行車店的老闆每天也會來喝咖啡。

甘甜歲時記

不管是日式點心或西點，喜愛點心這件事
如同喜愛四季的更迭。古民宅咖啡館的
絕品點心正等著你去品嚐。

Dessert Cafe 長樂館

在菘草王的名宅
享用百年歷史的下午茶

八坂神社

優美的「迎賓間」，建築物本身與內部家
具都是京都市的指定有形文化財。

圓山公園裡有京都手藝出色的護櫻人（櫻守）細心呵護培育的知名枝垂櫻。

聳立在附近的長樂館始終靜靜守護著樹齡九十年的第二代櫻花樹，以及樹齡超過兩百年依然健在的第一代名櫻。

長樂館是一九〇九年由「菸草王」建造的三層樓洋房，若要造訪這棟知名建築內的咖啡館，最好預約下午茶的時段結伴同行。在專用的優美房間「迎賓間」遙想明治時代被讚譽為「西之鹿鳴館」（日本貴族接待外國國賓的宴會場所）的過往榮景，度過美好的下午茶時光。

巴卡拉（Baccarat）水晶吊燈、整齊擺放的匈牙利國寶級手繪瓷器Herend和日本皇室御用瓷器大倉陶園的餐具。

特別值得一提的是，放開胃酒玻璃杯的杯墊，那是將長樂館最早的主人村井吉兵衛的「村井菸草」的包裝設計直接做成杯墊，當時暢銷的時尚洗練設計使人想起時代的光景。

出生於京都貧窮菸草商之家的吉兵衛，積極從事當時尚未成為政府專賣制的菸草製造，以「時尚的村井」大獲成功。他能夠在同業的激烈競爭之中脫穎而出是因為先導入歐美最新技術的技術革新，以及充滿魅力的包裝設計、嶄新的廣告宣傳發揮了效果。

一九〇四年施行《菸草專賣法》後，民間不能再製造菸草。將菸草事業轉賣給政府獲得龐大補償金的吉兵衛設立村井銀行，從事製絲事業等形成了財閥。

當初建造長樂館是要當作村井吉兵衛的別墅。一九〇四年開始建造，中途卻因日俄戰爭暫停工程。花費五年歲月終於完成極盡奢華的洋樓也成為接待當時的政治家或國外貴賓的迎賓館。

無論是企業家吉兵衛的人生，或是長樂館百十餘年的命運，真的非常戲劇化，內心不禁產生了「好想看翻拍的電影」的期望。明治時代的長樂館裡，身著華服的紳士淑女嬉笑談天。想像喜歡下午茶的樂趣變得更繽紛多彩。

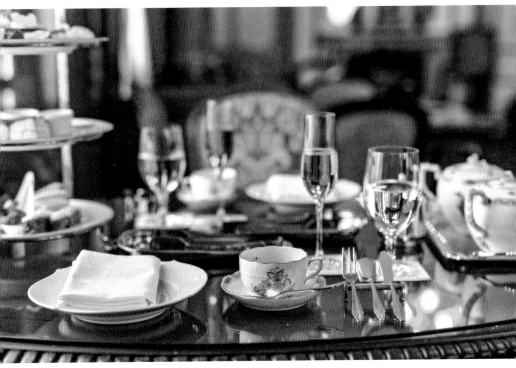

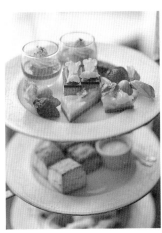

優雅豐盛的下午茶。杯墊的圖
案是村井菸草的包裝。放著自製
甜點、司康和法式鹹蛋糕等精緻
點心的層架上,還有英式下午茶
必備的火腿小黃瓜三明治。

完工後住宿於此的伊藤博文將這裡命名為長樂館。井上馨、大隈重信、山縣有朋等政治家、皇族、英國皇太子和美國石油大王約翰・洛克斐勒（John Rockefeller），一八七〇年創立標準石油（Standard Oil），成為歷史上的第一位全球首富都曾造訪。

如果是電影的話，至此已

是前篇的尾聲，螢幕應該會轉暗。一九二六年吉兵衛過世，隔年爆發了昭和金融危機，村井財閥黯然消失。

長樂館被轉賣給他人，第二次世界大戰後曾有一段時期被占領軍接收。到了一九五四年，土手富三購入土地與建物成為新主人。他對荒廢的長樂館十分傾心，耗費五年的時間說服屋主

轉讓給他。

要讓到處刷塗油漆的長樂館恢復往年的華麗樣貌是件浩大的工程。土手先生參考村井吉兵衛留下的黑白照片，以及前屋主家人的回憶仔細地進行修復。

如今仍可見到當初的彩繪玻璃等物，英國家具品牌Maple & Co的訂製家具也是當初留下的物品。

由上而下依序，1・每間房的水晶吊燈設計各不相同。2・二樓「喫煙間（吸菸室）」的大理石螺鈿（又稱鈿嵌，在漆器、木器或金屬上鑲嵌貝殼的裝飾工藝）長躺椅。3・讓人們感受撞球樂趣的「球戲間」，保留著當時的彩繪玻璃。4・樓梯浮手的華麗燈飾。

右上·裝飾在門廳等處的村井家家紋「三柏」。
右下·長樂館是由首任內閣總理大臣伊藤博文命名。喫煙間（吸菸室）入口掛著他親筆揮毫的匾額。
左·Maple & Co的全身鏡櫥櫃。

● menu（含稅）
長樂館獨家特調咖啡　900日圓
長樂館特調茶（1壺）　900日圓
草莓千層派　1430日圓
燉牛肉套餐　3000日圓
下午茶組合（迎賓間限定）　4400日圓
※另外酌收10%服務費

● Dessert Cafe長樂館
京都市東山區八坂鳥居前東入圓山町604
075-561-0001
11:00～18:30（最後點餐18:00）　不定休
阪急電車「京都河原町」站下車，徒步15分鐘。

32

村上開新堂咖啡館

在京都最古老的西點店內部綻放光芒的嶄新咖啡館

寺町二條

● menu（含稅）

開新堂特調咖啡　750日圓

大吉嶺紅茶　750日圓

燒菓子組合　900日圓

咖啡館限定甜點組合　1200日圓

好事福廬（季節限定11月～3月）　508日圓

● 村上開新堂咖啡館

京都市中京區寺町通二條上東側

075-231-1058

10:00～17:00（最後點餐16:30）

週日及例假日、第三個週一公休

京都地鐵東西線「京都市役所前」站下車，徒步4分鐘。

一九〇七年創業的「村上開新堂」是京都最古老的西點專賣店，內部的住宅部分翻修成咖啡館後，可以在此度過新舊滋味與建築交錯的夢幻時光。

位於寺町通的店面建於一九三五年，古典的格局令作家池波正太郎著迷，他在昭和末期出版的散文中這麼寫道：「真的是太迷人了。」

「這可說是體現日本的美好時代。鋪設磁磚，樸實簡約的三層樓房，窗台是大理石啊！」（《昔日的味道》池波正太郎著）。

池波先生在冬夜喝了酒，收尾時喜歡吃的「好事福廬」是使用和歌山有田蜜柑製成的季節限定果凍。這和一個個手工製作的預約制餅乾一樣，長年受到人們喜愛，是非常單純質樸的味道。

欣賞陳列那些點心的展示，繼續走往店內，坪庭前方出現時尚的咖啡館。

第四代當家的村上彰一先生為老店導入新風格，在二〇一七年整修了村上家代代生為的住家。將榻榻米換成白木地板，除了設置用日本古老素材的錫做成的櫃檯，為了「想保留日本傳統住宅的優點」，聚樂壁（京都古時一個地區的地名，當地的黏土可保溫也能調節濕度。十五世紀，豐臣秀吉用聚樂的黏土建造的宅第被稱為聚樂第，往後人們便將類似感的土牆稱為聚樂壁）和天花板、氣窗等仍維持原樣。

村上先生說：「希望客人在這裡好好放鬆，同時感受這家店的歷史。」在咖啡館才吃得到的熔岩巧克力蛋糕堪稱極品。

II2

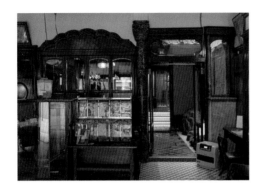

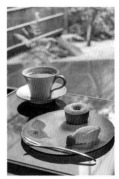

上右·咖啡館的甜點是與新生代甜點師們秉持「普遍的美味」這個想法開發的新商品。熔岩巧克力蛋糕散發濃郁可可香的成熟滋味。
上左·經過歷史洗禮的店面內部是現代風格的咖啡館。
下左·咖啡館擺放的家具多為一九五〇年代的丹麥骨董，像是設計師凱·克里斯蒂安森（Kai Christiansen）的椅子等，和諧融入日本民宅之中。

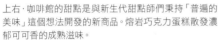

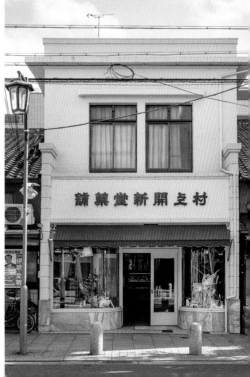

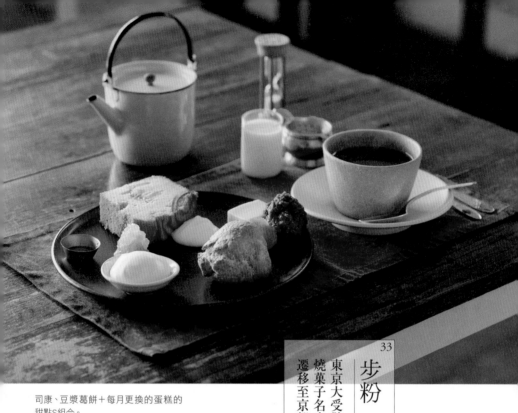

司康、豆漿葛餅＋每月更換的蛋糕的
甜點S組合。

步粉

東京大受歡迎的
燒菓子名店
遷移至京都

大德寺

這世上有所謂的綠手指，那些人擁有園藝才能，被他們照顧的植物會神奇地恢復健康。這麼說來，「步粉」的老闆磯谷仁美小姐應該是被上天賜予「金褐色手指」的人。在她的巧手下，簡單樸實的燒菓子都會變得閃閃發光非常美味。

還記得第一次在步粉位於東京惠比壽舊址的牛奶色窗邊品嚐到的甜點組合，那份感動至今仍難以忘懷。燒菓子綜合拼盤搭配紅茶，當中用全麥粉做成的司康堪稱傑作。表面酥脆爽口，嚴選麵粉的豐富強烈滋味，每咬一口就會更加明顯。

儘管受到許多粉絲熱愛，因為建築物突然被拆除，在迎接十周年之前不得不遺憾地歇業。磯谷小姐後來到美國波特蘭學習語言，獲得進

114

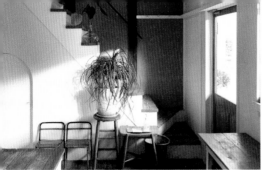

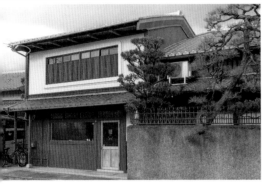

翻修時塗抹紅色顏料（紅殼）的外觀給人日式風格的印象，進入店內卻是西式的空間。廚房的提拉窗使人想起惠比壽的原店，讓老顧客很驚喜。土牆的部分泥作出自磯谷小姐之手。

● menu（含稅）
咖啡　620日圓
壺裝茶　740日圓
甜點S組合　1900日圓

● 步粉
京都市北區紫竹西南町18
075-495-7305
10:00～18:00（最後點餐17:00）
週一～週三公休
※店休日資訊請瀏覽官網News（https://www.hocoweb.com/）。
京都地鐵烏丸線「北大路」站下車，徒步20分鐘。

入全球知名餐廳「帕妮絲之家」（Chez Panisse）實習工作一整年的好機會。

經歷了三年的充電期，二〇一八年在京都開設了新步粉。整修屋齡八十年的兩層樓倉庫，打造出和惠比壽的步粉相同的白色柔和空間。

在波特蘭留學和「帕妮絲之家」的工作經驗使她更加意識到地產地消（地區生產的農產品及其加工品，於該地區消費）的概念，盡可能使用國產食材，炊煮豆餡也改變成讓豆味更明顯的方式。

主體味道扎實的美味加上增添色澤，吸引遠方的粉絲接連造訪。

有別於一般將舊町家以現代技術翻新的整修手法，採用江戶時代之前的傳統工法，重新構築屋齡五十年的昭和住宅會變得怎麼樣呢？

「狐菴」實際做了那樣的嘗試，這是一家可以自由享受和菓子搭配日本酒或咖啡的稀有店家。

將兩層樓住宅改變成風雅的咖啡館空間，老闆真秀先生說：「向自己的根源、也就是過去的時代致敬，試圖探尋生活的記憶。」

協助整修的友人和熟人，加起來多達五十人。先破壞入口的牆壁，用竹子和粗草繩編織竹小舞打造牆底，拌土漿、塗抹紅殼，完成了土牆。

前庭鋪設踏腳石和菊花炭（燒出的炭從中央往向外散開，似菊花瓣）、白色碎

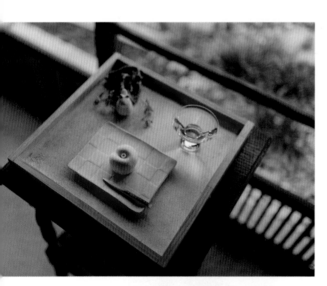

34

狐菴

嗨玩昭和民宅
和菓子&日本酒&咖啡

大德寺

石，散發茶室的茶庭風情。

真秀先生身穿和服、手持狐狸面具，面露微笑。每到逢魔時刻（即黃昏時刻，此時天色漸暗、晝夜交錯，在日本文化中被說是容易遇到妖怪、幽靈等魔物），昏暗的店內就會出現複雜的光影交錯，開始看不見的奇幻躍動。

享用真秀先生從附近喜愛的和菓子店「嘯月」及「聚洸」訂購的上生菓子，搭配推薦的日本酒，舒服地進入微醺狀態。

楓木長吧檯的中央延伸著一條灰泥白線，這條線象徵區隔陰陽、現世與幽世的冥河，老闆和客人隔著冥河進行有趣的交流，後來也和身旁的客人聊起天來。

右·搭配和菓子的日本酒以京都酒為主，像是京丹後市的酒廠「竹野酒造」使用京都產的祝米（適合釀酒的米）釀造的「祝藏舞」等。另有咖啡或無農藥宇治茶可選擇。

左·老闆為了收集古建具，曾經參與祇園歇業茶屋的拆除工程，從中獲得轉讓。建具與支撐挑高天花板的裸露鋼筋形成有趣的對比。

● menu（含稅）

沒有固定菜單，提供咖啡、和菓子和京都酒三大品項，讓客人點喜歡的東西。

例　咖啡拿鐵　700日圓
　　招財貓最中餅　400日圓
　　咖啡拿鐵+招財貓最中餅　1000日圓
　　日本酒　600日圓～

● 狐菴

京都市北區紫野上門前町66
電話號碼不公開
15:00～20:00
週一、週二公休
京都地鐵烏丸線「北大路」站下車，徒步20分鐘。

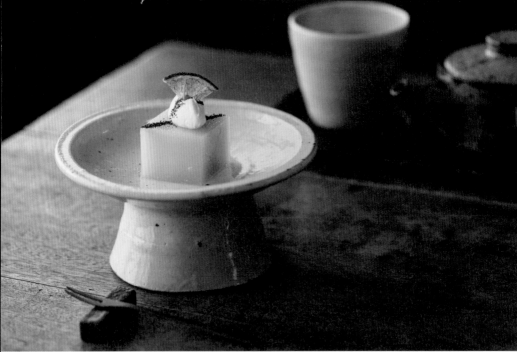

梅園茶房

巡遊四季的「飾羹」

甜點鋪老店的創作和菓子

西陣

● menu（含稅）
咖啡　600日圓
焙茶　580日圓
飾羹（檸檬）　350日圓
飾羹（紅豆沙）　380日圓
飾羹（紅茶）　380日圓

● 梅園茶房
京都市北區紫野東藤之森町11-1
075-432-5088
11:00～18:30（最後點餐18:00）
不定休
京都地鐵烏丸線「鞍馬口」站下車，
徒步17分鐘。

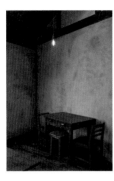

右·檸檬飾羹盛裝在店主精選的粉引高台皿，這是定居京都的器皿作家高木剛的作品。只在桃子產季推出的限定「桃子紅豆刨冰」也很受歡迎。
左·一樓的展示櫃陳列的飾羹，方形是基本款，圓形是季節限定口味。店內裝潢是配合這個迷人的骨董展示櫃而設計。

盛裝在粉引（日本陶工為了做出接近中國的白瓷，在褐色或黑色陶土的表面覆蓋厚厚一層鐵粉含量少的白泥釉燒製而成，看起來像風吹起粉末而得名）高台皿上的創作和菓子「飾羹」，光滑的外表透著薄光，吸引人們的目光。

這是創業於一九二七年，以御手洗糰子（醬油烤麻糬）聞名的甜點鋪「梅園」的第三代年輕店主構思的和菓子，口感新奇比羊羹輕盈、比水羊羹彈牙。

用寒天和蕨粉凝固的豆餡組合當季水果，看起來就像法國甜點的外觀與風味。

想讓不熟悉和菓子的年輕人感受其魅力——梅園在二〇一六年開設的新店「梅園茶房」能夠品嚐到基於這樣的想法誕生的飾羹。在由西

陣屋齡百年的町家改造而成的小咖啡館，在享受煎茶或日本紅茶搭配嶄新的和菓子，以及濃縮其中的香氣及口感的小宇宙。

例如，經典的檸檬飾羹是白豆餡中帶著淡淡檸檬酸味，高雅清爽的一款點心。

在鮮奶油和萊姆、焙茶的點綴下，每吃一口，味道都有所變化。此外，還有使用覆盆莓或可可等，與和菓子組合起來很特別的材料的熱門口味，以及櫻花或芒果等的當季口味也很豐富。

微陰午後的淺淺陽光照進天窗，微風吹入微開的窗戶。店員說夏天能聽到某處傳來的風鈴聲，頓時湧現令人懷念的暑假傍晚氣息。

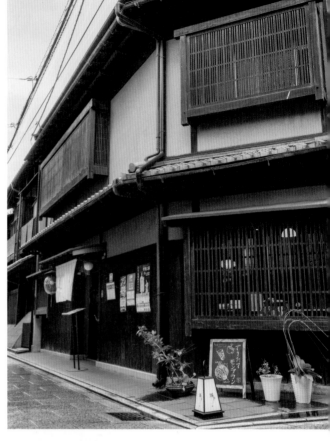

萬治咖啡館

36

祇園開業二百六十年的
老字號炭行變成
明淨的咖啡館空間

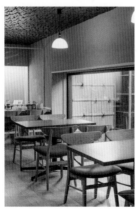

🍃 menu（含稅）
咖啡　700日圓
抹茶（附小茶點）　各900日圓
抹茶／焙茶布朗尼　各700日圓
季節甜點抹茶組合　1400日圓

🍃 萬治咖啡館
京都市東山區祇園町南側570-118
075-551-1111
11:00～18:30
週二、週三公休
京阪本線「祇園四條」站下車，徒步4
分鐘。

下‧人氣的蒙布朗是點餐後才製作。
左‧老闆娘父親喜愛的「三浦（ミウラ）
照明」作工細緻，就連看不到的部分也
施以裝飾。

說到從花見小路通的入口一路延伸，別有風情的紅殼牆，就是祇園具代表性的茶屋「一力亭」。

文久元年（一八六一年）從一力亭分家的杉浦萬治，在一條向西的巷弄角落開始經營炭行，他正是這家咖啡館店名由來的人物。

前炭行的町家整修而成「萬治咖啡館」開設於二○一七年。老闆北尾貴代子小姐在曾經居住於此的雙親過世後，整理擱置在倉庫的遺物時，萌生了開咖啡館的念頭。

那些遺物存在著喜愛祇園的祖父杉浦萬治、盡力保留祇園景觀的父親，以及家族一百六十年來的記憶。

「讓祖父收藏的茶碗和掛軸字畫就這樣不見天日真的好嗎？不要把代代相傳的這個家交給下個世代嗎？我有了這樣的想法。」

北尾小姐婚後和丈夫一起經營西點店，她活用自身的技術開發咖啡館的甜點和伴手禮餅乾，同時進行老朽房屋的翻修。

經手設計的是定居京都的建築師木島徹先生。從L型端正的咖啡館窗戶可以欣賞兩個坪庭的景色。

「唯獨玄關，我想保留原貌，玄關台階的那片板子也一併留下。」

感受在祇園成長的老闆的心情，盡情享用現做的美味蒙布朗。

祇園小森

佇立在白川河畔
屋齡超過七十年的老茶屋

祇園

右・彈牙口感惹人愛的現做
蕨餅是用每天早上現磨的
純蕨餅粉製成，這正是使用
優質材料不偷工減料才能
完成的美味。

說到京都町家的代名詞就是格子窗。除了通風與採光的效果，也能巧妙遮擋外界視線的格子窗，可說是功能性兼具設計性的生活智慧結晶。

京都町家的窗戶還有一個必備物品，遮陽隔熱的竹簾。祇園新橋保留著江戶時代末期之後建造的茶屋建築，無論夏冬一如往昔，在格子窗上掛著竹簾。

佇立在新橋旁的「祇園小森」是戰後沒多久活用茶屋，於一九九八年開設的甜點鋪。

老闆說：「祖母的姐姐是這家茶屋的老闆娘。」老闆娘過世後，除了改造廚房，幾乎是以原貌經營甜點鋪。

穿過門簾走入店內，彷彿進入另一個世界。往內部延伸的微暗長廊、大小的座

122

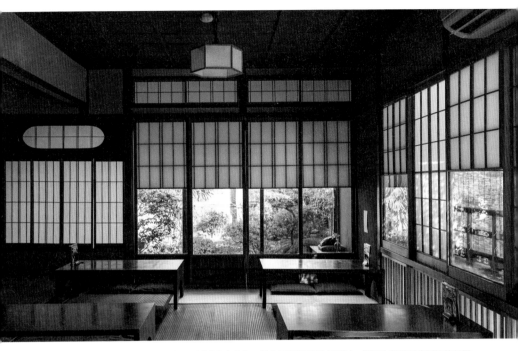

可眺望坪庭綠意與白川潺潺流水的一樓內部榻榻米席（座敷）。美麗的葉縫陽光透過拉門灑落屋內。

敷，隔著雪見障子可以看見白川水面的粼粼波光。

在茶屋時代曾經造訪這裡的人，後來也再次以客人的身分上門。

「那些人通常都是要離開的時候才會不經意地說出口。」

或許是和過往相同的姿態讓他們想起了什麼。若要說這幾年有何改變，大概就是入口前的柳樹隨著樹齡增加，經判斷有倒塌的危險而被鋸斷了。

每到假日，為了吃剉冰或蕨餅的觀光客會在門簾前排起長長隊伍。經歷這些日子，覺得那已成為象徵安穩生活的景象。

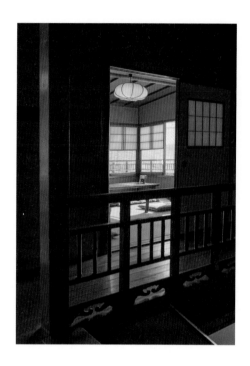

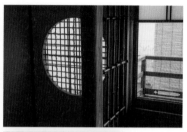

上‧二樓尚有當時的蒔繪裝飾
櫃。
左‧保留茶屋時代風貌的二樓
座敷（楊楊米房）。樓梯的扶
手可窺見當時的設計巧思。
下‧位處祇園新橋邊的絕佳立
地。石板路綿延的新橋通街道
被指定為「重要傳統建造物保
存地區」。

● menu（含稅）

熱咖啡　750日圓
綠茶　850日圓
蕨餅紅豆湯　1050日圓
小森紅豆蜜　1250日圓
蕨餅+抹茶　1550日圓

● 祇園小森
京都市東山區新橋通大和大路東入元吉町61
075-561-0504
11:00～20:00（最後點餐19:30）
週三公休（若是例假日照常營業）
京阪電車「祇園四條」站下車，徒步5分鐘。

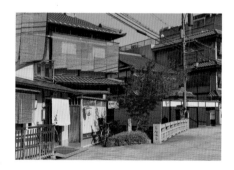

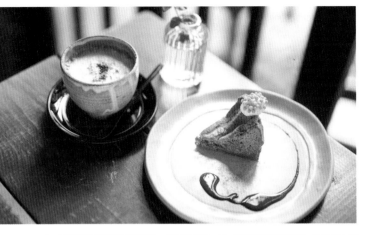

火裏蓮花

進入隱身難尋巷弄內的
町家忘情閱讀

上．「圓潤奶香濃郁抹茶蛋糕」是用米穀粉、蛋、三溫糖和京都抹茶、白巧克力製成的人氣甜點。米穀粉才做得出來的Q軟蛋糕體散發出濃厚抹茶香。

● menu（含稅）
特調咖啡　660日圓
自製日本橘汁　660日圓
圓潤奶香濃郁抹茶蛋糕
　佐抹茶醬　880日圓
香辣肉末咖哩　1320日圓

● 火裏蓮花
京都市中京區柳馬場通姉小路上
柳八幡町74-4
祇園町南側570-118
075-213-4485
11:30～18:00（最後點餐17:00）
週二、週三公休＋不定休
京都地鐵烏丸線、東西線「烏丸御池」站
下車，徒步6分鐘。

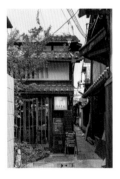

難道是這裡？……心中不禁起疑，走在左鄰右舍挨得很近的窄巷繼續往內走，總算見到有蟲籠窗的建築物和看似小廣場的空間。咖啡館前有個生鏽的水井幫浦，令人想像起過去這一帶的人們共同使用的光景。

二〇〇七年開始營業的「火裏蓮花」是町家翻修咖啡館的經典店家，不只是日本各地也受到亞洲觀光客的喜愛。

現在的第二任老闆是以前表現傑出的店員，她在二〇一五年接棒經營。除了勤勞打掃歷經歲月洗禮的町家，也更加精進菜色內容。

到了秋冬會點燃煤油暖爐，在巷子裡也能見到的橘色火光守護下，度過最棒的閱讀時光。

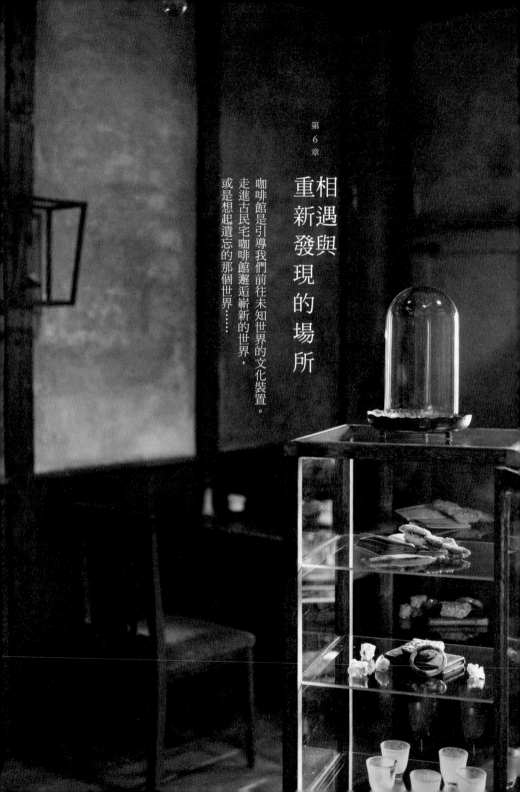

第 6 章

相遇與
重新發現的場所

咖啡館是引導我們前往未知世界的文化裝置。

走進古民宅咖啡館邂逅嶄新的世界，

或是想起遺忘的那個世界……

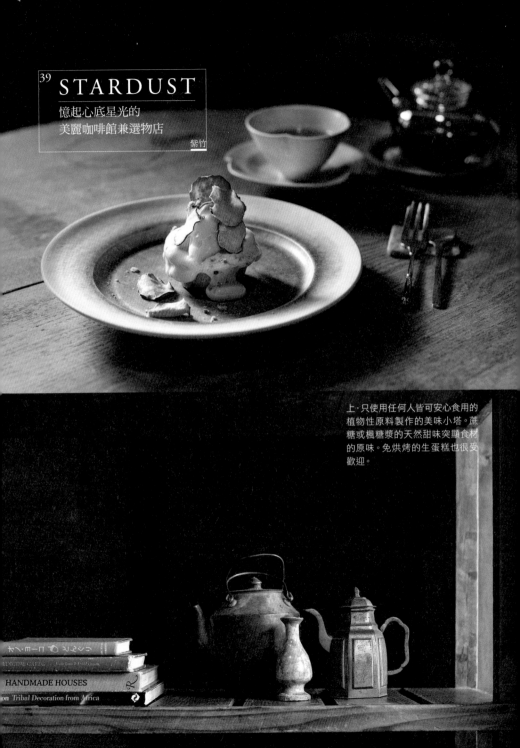

STARDUST

憶起心底星光的
美麗咖啡館兼選物店

紫竹

上・只使用任何人皆可安心食用的
植物性原料製作的美味小塔。蔗
糖或楓糖漿的天然甜味突顯食材
的原味。免烘烤的生蛋糕也很受
歡迎。

HANDMADE HOUSES

on Tribal Decoration from Africa

若用顏料描繪京都市街道的地圖，最初應該會用藍色在中央畫出大大的Y，那是鴨川。

如果是我的話，會把Y左邊的部分塗成紫色。因為那裡遍布紫野○○町、紫竹○○町這樣的町名。

據說那一帶在平安時代（七九四年～一一九二年）是紫草或紫竹隨風風搖曳的草原，現在則是隨處可見留著古宅老屋的悠閒住宅區。

儘管交通不太方便，近年逐漸有小餐館或店家進駐，對喜愛咖啡館的人來說是蘊藏豐富發現、刺激感性的散步好去處。

二○一五年在那個地區的某處角落開設的「STARDUST」猶如在青紫色傍晚出現於西方天空的閃亮金星。

「You are stardust on the earth―a beautiful little piece of the universe.」（你是地上的星塵，宇宙的美麗碎片。）

STARDUST透過咖啡館與藝廊如此輕聲訴說。

在古老町家的門口，只見一塊貼著一張明信片的生鏽金屬板立在腳邊。唯有對美麗事物敏感，漫步大街小巷的人會發現那樣低調的存在。

店主清水香那小姐告訴我，這棟建築物是屋齡近九十年的四連棟長屋之一。

「這被稱作織屋建（住宅兼紡織工房），原本是四棟相連的紡織廠。」

聽她這麼說，我想起這一帶是西陣織的產地。織屋建不同於一般的京都町家，屋內設置稱為織場的寬敞作業空間，為了擺放有高度的織布機，將天花板挑高。

清水小姐說放在燭台上的礦石「看起來就像石頭在發光」。左圖則是壞掉的葡萄酒瓶塞的玻璃球。

清水小姐遇見這棟町家的時機有些神奇。她和朋友去藝廊欣賞亞當‧西爾弗曼（Adam Silverman）的作品展時，告訴朋友「我要開店，正在找房子」。結果，藝廊的老闆回了她一句「隔壁是空屋喔」。那正是現在的STARDUST。

「當初看屋時，我覺得古老的土牆看起來就像宇宙或星空一樣非常美麗。」

腦中浮現星星閃爍般的靈感。她和建築家共同打造具有豐富質感的空間，在七月七日開店。過去曾是織場的咖啡館空間保留舊土牆，商店的牆面貼上青紫色的和紙。

現在咖啡館是採預約制。坐在窗邊的位子，品嚐不使用乳製品或蛋做成的塔，搭配向法國里昂茶葉專賣店

右‧掌心大小的袖珍書搭配礦物和羽毛做裝飾。
下‧四處收集而來的骨董家具，多數是日本製品。

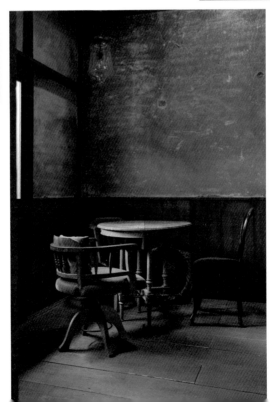

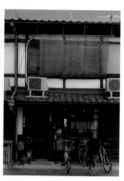

店內擺滿和STARDUST擁有共同世界觀的服飾、餐具等物品，吸引許多客人上門。

「CHA YUAN」訂購的焙香茶。

耳邊彷彿聽見寧靜的音樂，懸吊在高挑天花板的小燈、銀色刀叉、燭台上的礦物、玻璃球中的水晶、花朵、各種國內外創作者的作品。這些擺放在優美空間的物品散發著星光產生共鳴。

「地球上的物質都是發生超新星爆炸的星星在宇宙間飛散的元素形成，人類的細胞也是由『星星碎片』構成」——聽到宇宙物理學者的這番話，人們會怎麼想呢？

我的內心平靜自由，好似有無數的流星群降落。

清水小姐曾經待過丹麥的生態村（ecovillage，以讓社會、環境、生態永續發展為目標的理念社區），她在被

稱為「Stardust Garden」的美麗庭院感受到被幸福包圍的那段時期，想起了宇宙物理學者的那番話。

在地球環境出現巨大變化使人們感到不安的時代，這個空間讓我想起自己的內在也有閃亮的星星。

清水小姐旅居美國西岸柏克萊（Berkeley）七年，有機飲食文化已融入日常生活，對街道上的自由氣氛樂在其中。回到日本後，因東日本大地震移居京都，再次感受到那樣的自由。

來自世界各地的客人偶然造訪，誕生出無數相遇，那是因為珍視傳統文化的京都具有吸引力，清水小姐這麼說道。在STARDUST遇見人與人之間也會產生美麗星光的共鳴。

店內陳列的「CHA YUAN」焙香茶。「創辦人是充滿詩意的人，還有令人聯想到『天空的構成（Composition du Ciel）等故事的茶名喔』。」每個月的「新月市集」也會販售「Millet」的石窯麵包。

● menu（含稅）
STARDUST咖啡　600日圓
獨家香草茶　700日圓
熱甜酒　750日圓
生蛋糕　750日圓
米粉胡蘿蔔蛋糕　750日圓

● STARDUST
京都市北區紫竹下竹殿町41
075-286-7296
11:00～18:00（需電話預約）
週一、週四公休
京都地鐵烏丸線「北大路」站下車，徒步18分鐘。

承接已歇業的東京名店「茶房李
白」的燈具，柔和的光線照亮桌
面。
〔左頁〕
上右·艾草年糕拌入微甜紅豆餡的
韓國年糕與韓方茶。
上左·店內陳列的韓國舊器具和雜
貨小物。
下右·黃銅器皿。
下左·這張桌子也是「茶房李白」
的轉讓物。

40

寺町李青（二○二一年十一月）
十五日歇業

飄散李朝文化芬芳的
骨董與韓國飲茶空間

寺町丸太町

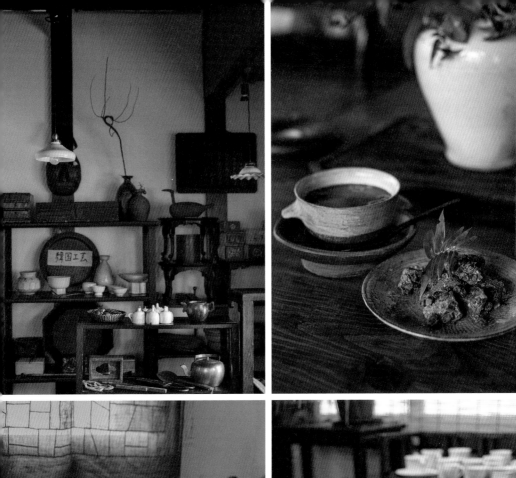

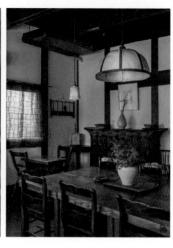

造訪鴨川不遠處的總店「李朝喫茶李青」已經是十多年前的事了。

散發高尚氛圍的店內，陳列著對茶道深化有莫大影響，深深吸引民藝作家或白洲正子等行家的李朝家具與工藝品，角落擺放現已歇業的東京名店「茶房李白」的介紹。李白和李青透過李朝落落大方的優美文物締結友誼。

二〇一七年秋天，整修土藏造（倉庫建築樣式）的兩層樓房，成為二號店的「寺町李青」。總店是以韓式拌飯等餐點為主，這裡則是提供韓國傳統茶及輕食。

在沉穩氣氛的店內享用經典的韓國年糕和加了紅棗、蓮子的韓方茶，與店主鄭玲樣。

姬小姐繼續對話。

「這裡是約莫百年前建造

的倉庫，我從以前就和房東很熟了。」

然後，鄭小姐向我展示貼了和紙的美麗燈具。

「這是『李白』用過的東西喔。那張桌子也是『李白』轉讓的。」

想到名店的記憶依然存在，心情不禁激動起來，但寺町李青承接的物品不只這些。

十分吸睛的竹編大櫥櫃是美術館等級的名品。房東過世後，鄭小姐立刻買下成為遺物的李朝櫥櫃。

「這個櫥櫃和以前農家儲存穀物的器具都是寶物。兩、三百年前的人們為了每日的糧食一心一意製作出來的物品，基本精神就是不一樣。」

鄭小姐已故的父親是高麗美術館（京都市內的美術

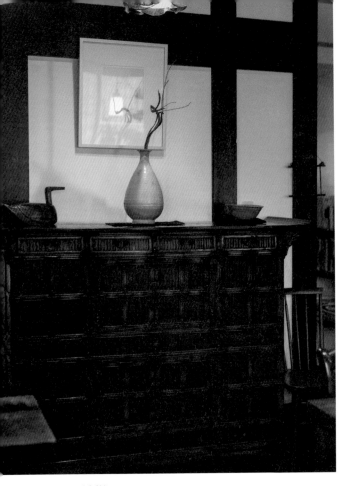

這棟老屋的屋主擁有的李朝竹編櫃，優雅靜謐地迎接為了享用飲茶而來的客人。鄭小姐說:「其實家裡還有很多李朝的物品，但當我懂得它們的美好時，我的孩子已經長大，父親也過世了。『李朝依然存活在日本人的美感之中，身為這個民族後代的我們卻渾然不知，真是愚鈍』，我總算明白父親為何說出這番話。」

館，展示、研究朝鮮半島的美術工藝品）的創立者。鄭小姐雖然是在日本長大，隨著年齡增長，她也意識到自己的根源，父女一起在京都傳達韓國文化的魅力。

鍾情鴨川秋季風景的鄭小姐特別喜愛黃昏時刻，她微笑著說因為我也進入了人生的黃昏啊。

● menu（含稅）
咖啡　600日圓
韓方茶　700日圓
禪食蛋糕　500日圓
韓國年糕　500日圓
黑毛和牛五花肉三明治　1500日圓

● 寺町李青
京都市中京區寺町丸太町下RU
下御靈前町633
075-585-5085
12:00～18:00（最後點餐17:30）
週二公休
京阪電車「神宮丸太町」站下車，
徒步10分鐘。

上‧咖啡館（供茶處）屋簷下的小招牌。透過銷售物品、飲食、觀光重新檢視地區「特性」的 D & DEPARTMENT 認為寺廟是最具京都味的場所。

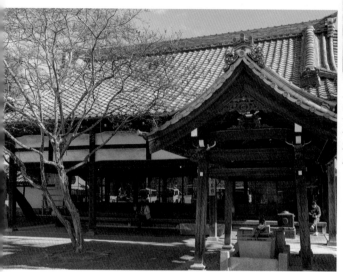

d食堂（D&DEPARTMENT KYOTO）

誕生於歷史悠久的寺廟境內的複合式咖啡館

四條烏丸

交織四百年歷史的本山佛光寺，二〇一四年在境內一角開設了提倡不追隨流行、永續存在的長青設計（Long Life Design）的「D& DEPARTMENT KYOTO」。

通過勅使門，境內的大銀杏樹左右分別是咖啡館「d食堂」和選物店。如果不靠近看不會發現，那是向寺院建築致敬的樣貌。

成為咖啡館的是屋齡超過一百四十年的供茶處。進入室內，看見選物店也有販售的天童木工（山形縣天童市的家具製造商）的美麗低座椅整齊排列，沒想到還有供著鮮花、閃閃發光的金色佛壇。

工作人員說：「直到現在每天早上，這裡依然舉行法話會，來的人主要是地方居民。」講授佛法與供茶處這

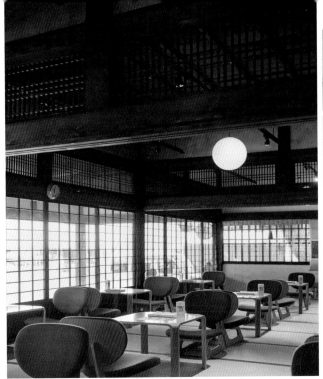

上‧選物店是翻修僧侶住宿處的「和合所」，從設計的觀點重新檢視生活或觀光，以此概念陳設扎根在地，散發機能美感的生活道具。

● menu（含稅）

熱咖啡　450日圓

咖啡歐蕾　560日圓

食堂蒸糕與咖啡　750日圓

d&乾咖哩　1200日圓

京都定食　1400日圓

● d食堂（D&DEPARTMENT KYOTO）

京都市下京區高倉通佛光寺下新開町397 本山佛光寺內

075-343-3215

11:00～18:00（最後點餐17:00）

週二、週三公休

京都地鐵烏丸線「四條」站下車，徒步8分鐘。

樣的空間也是長青設計吧。

心中暗想，若在榻榻米房間放這種椅子，坐起來就不會腰腿痠麻，也能保持優雅的坐姿，帶著愉悅的心情享用「津乃吉定食」。京都的鄉土料理或傳達長年飲食文化的「京都定食」是每月更換的餐點。採用京都的生產者，展現製造者或商品魅力的菜色之一。

這個時期是將創業於明治初期的「津乃吉」手工佃煮（將食材和醬油、砂糖、水用小火慢煮至水分收乾的小菜）以各種烹調方式做成料理，組合成放在托盤的定食。

越光米飯也是京都產的定食。

菜單裡的每道料理皆有詳細說明，只要提問，實際接觸過生產者的工作人員便會細心回答。這個定食可說是「舌尖上的京都」。

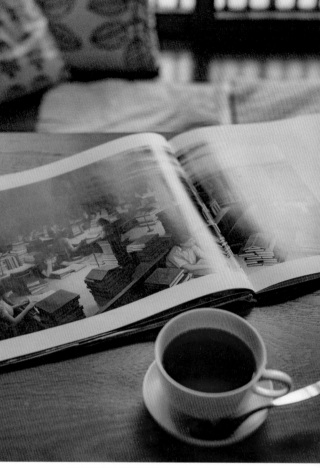

上·擁有繪本專家及JPIC（出版文化產業振興財團）閱讀顧問資格的洞本先生，清楚記得店內將近七百本的繪本，為客人提供準確的介紹。他也擔任關西日販會（日販＝日本出版販賣）會長、京都府書店商業公會副理事，領導書店業界的發展。

下·放了用小番茄和毛豆做成的「肚子好餓君」的餐點很受歡迎。

42

繪本 Café Mébaé

走進繪本專家進駐的咖啡館
大人也開心地翻閱露出笑容

北大路大宮

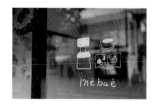

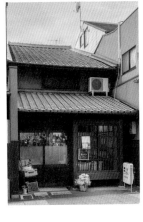
「屋齡至少超過五十年」的町家，以前曾是醬菜店。

● menu（含稅）

熱咖啡　500日圓
水果茶（杏桃）　600日圓
卡麗露佐鮮奶油　520日圓
肚子好餓君的肉末咖哩　880日圓
厚蛋燒三明治　770日圓

● 繪本Café Mébaé
京都市北區紫野下門前町5-5
075-493-5528
11:00～16:00
週日～週二公休
京都地鐵烏丸線「北大路」站下車，轉搭公車4分鐘，在「大德寺前」站下車，徒步3分鐘。

在京都市內最長的新大宮商店街的寧靜角落，有一間紅殼漆牆的兩層樓可愛町家。

那裡是大人、小孩都能度過愉快時光的繪本留下旅行的回憶，帶著這樣的想法站在咖啡館內長長延伸的書架前，有位男性面帶笑容向我攀談。

「你在找怎樣的書呢？」

我含糊地回道「給自己的書」，男性聽了開始詳細介紹從經典名作到最新的繪本。

這位讓大人小孩都覺得親切的開朗大叔正是「繪本咖啡館Mébaé」的老闆，也是在京都開設書店與生活雜貨店「双葉書房」的社長洞本昌哉先生。接手經營超過九十年老店的他是第三代的老闆。

洞本先生說：「連結書和客人是書店的工作。」為此，將咖啡館或生活雜貨與書本結合，打造任何人都能輕鬆翻閱書籍的環境。

他的目標是成為屬於當地居民的書店。這家繪本咖啡館開在洞本先生成長的街道上，許多老同學都住在附近。

不過，能夠被擁有繪本專家資格的他推薦書是超乎想像的幸福體驗。每天都過著選擇繁多的生活，說不定已經選到累了。

我購買的美麗奇幻繪本是我自己絕不會主動尋找的類型。每當在東京的家中翻開這本書，就會想起在繪本咖啡館隔著窗戶看到滲入黃昏柏油路的夕陽餘暉，以及冬天的氣息。

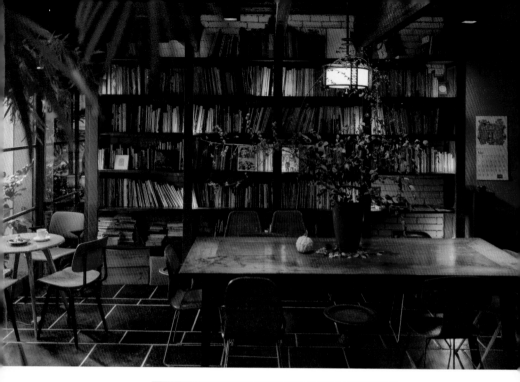

Café Bibliotic Hello!

京都古民宅咖啡的起源

烏丸二條

配冰淇淋一起吃
的烤蘋果。

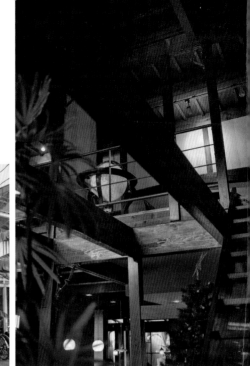

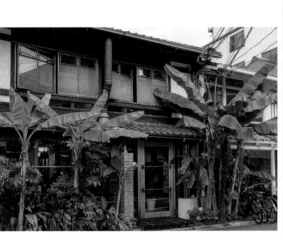

小山先生説：「比起面積，我更重視容積。天花板高一點感覺很舒服，不過太高又沒辦法好好放鬆。五～八公尺是最理想的高度。」曾是CAFE Doji主角的峇里島柚木家具，在這兒也是存在感十足。

屋齡一百三十年的町家前，沐浴在陽光下閃閃發光的香蕉樹是「Café Bibliotic Hello!」的象徵。

下午在店內沉浸於閱讀之樂是絕佳享受，盛夏夜喝著伏特加通寧放鬆休息也很棒。旅途中有一家「去那裡就會很放心」的咖啡館好比旅行的護身符。

本書最後想介紹這家咖啡館是因為，Hello!是繼承京都町家咖啡館的先驅「CAFE Doji」基因的珍貴店家。以前位在京都北山的Doji可說是現代日本咖啡館風格根源之一的名店。

老闆小山滿也先生從活躍了十八年的Doji獨立，開設咖啡館時他說：「我沒考慮過町家這樣的物件。」他在西陣的老家也是經營和服腰帶店的町家，似乎讓他覺得這樣

咖啡館會因為員工而改變型態。二〇〇八年為了實現員工「我想烤麵包」的心願，在咖啡館旁開了烘焙坊。二〇一九年開始烘咖啡豆，菜單裡加入自家焙煎咖啡，這也是回應員工的期望。

成為名氣響遍全國的人氣店家。

從Doji綠意盎然的中庭移植過來的香蕉樹，今天也以翠綠挺拔的樣貌迎接上門的客人。

的房子沒有新鮮感。

不過，考量到預算與整修工程的自由度，只好選擇當時尚未受到注目的御所南區的老空屋。第一次踏進這房子，處理友禪染的工具和歷代祖先的照片都原封不動留在屋內。

美大出身的小山先生親自設計，只保留結構體，進行為期半年的大規模整修。

在榻榻米下發現明治時代的報紙，讓他知道這房子曾經度過的歲月。

小山先生描繪的三大要素是：高度直達挑高天花板，具有實用性的大書架、讓觀光客和當地人能夠交流且放鬆休息的大桌，以及柴火暖爐。

這些要素全部實現，誕生出風格洗練的咖啡館時產生了強烈的震撼！Hello!最終

● menu（含稅）

招牌咖啡　490日圓
茶拿鐵　600日圓
莓果或櫻桃的熱蛋糕　710日圓
三明治　930日圓～
帶骨雞蔬菜咖哩　1040日圓

● Café Bibliotic Hello!
京都市中京區二條柳馬場東入晴明町650
075-231-8625
11:30〜24:00（最後點餐23:00）
無休
京都地鐵東西線「京都市役所前」站下車，徒步6分鐘。

京都古民宅咖啡：踏上古都記憶之旅的43家咖啡館
京都 古民家カフェ日和：古都の記憶を旅する43軒

國家圖書館出版品預行編目 (CIP) 資料

京都古民宅咖啡：踏上古都記憶之旅的43家咖啡館/川口葉子著；連雪雅譯. --
初版. -- 臺北市：健行文化出版事業有限公司出版：九歌出版社有限公司發行，
2023.03
　面；　公分. -- (愛生活；70)
譯自：京都 古民家カフェ日和：古都の記憶を旅する43軒
ISBN 978-626-7207-17-8(平裝)

1.CST: 咖啡館 2.CST: 旅遊 3.CST: 日本京都市

991.7　　　　　　　　　　　　　　　　　111022243

作　　者──川口葉子
譯　　者──連雪雅
責任編輯──曾敏英
發 行 人──蔡澤蘋
出　　版──健行文化出版事業有限公司
　　　　　　台北市 105 八德路 3 段 12 巷 57 弄 40 號
　　　　　　電話／ 02-25776564・傳真／ 02-25789205
　　　　　　郵政劃撥／ 0112263-4

九歌文學網　　www.chiuko.com.tw

印　　刷──前進彩藝有限公司
法律顧問──龍躍天律師 ・ 蕭雄淋律師 ・ 董安丹律師
初　　版──2023 年 3 月
定　　價──380 元
書　　號──0207070
ＩＳＢＮ──978-626-7207-17-8
　　　　　　9786267207185（PDF）